U0021390

home

國家圖書館出版品預行編目資料

Home：巴黎建築師的居家風格養成術 / 印迪婭.邁達維 (India Mahdavi), 瑟琳.迪洛絲(Soline Delos) 作；張一喬譯. -- 初版. -- 臺北市：積木文化出版：家庭傳媒城邦分公司發行, 民102.10
　面；　公分
譯自：Home
ISBN 978-986-5865-23-8(平裝)

1.室內設計
967　　　　　　　102011637

home———巴黎建築師的居家風格養成術

作　　者	印迪婭・邁達維（India Mahdavi） 瑟琳・迪洛絲（Soline Delos）
譯　　者	張一喬

總 編 輯	王秀婷
責任編輯	李　華
版　　權	向艷宇
行銷業務	黃明雪、陳志峰

發 行 人	凃玉雲
出　　版	積木文化 104台北市民生東路二段141號5樓 電話：(02) 2500-7696 \| 傳真：(02) 2500-1953 官方部落格：www.cubepress.com.tw 讀者服務信箱：service_cube@hmg.com.tw
發　　行	英屬蓋曼群島商家庭傳媒股份有限公司城邦分公司 台北市民生東路二段141號2樓 讀者服務專線：(02)25007718-9 \| 24小時傳真專線：(02)25001990-1 服務時間：週一至週五09:30-12:00、13:30-17:00 郵撥：19863813 \| 戶名：書虫股份有限公司 網站：城邦讀書花園 \| 網址：www.cite.com.tw
香港發行所	城邦（香港）出版集團有限公司 香港灣仔駱克道193號東超商業中心1樓 電話：+852-25086231 \| 傳真：+852-25789337 電子信箱：hkcite@biznetvigator.com
馬新發行所	城邦（馬新）出版集團 Cite（M）Sdn Bhd 41, Jalan Radin Anum, Bandar Baru Sri Petaling, 57000 Kuala Lumpur, Malaysia. 電話：(603) 90578822　傳真：(603) 90576622

封面完稿	王小美
版型設計	王小美
內頁排版	劉靜薏

城邦讀書花園
www.cite.com.tw

The copyright © Flammarion, Paris 2012.
Original title: Home
Text translated into complex Chinese © 2013, Cube Press, a division of Cité Publishing Ltd., Taipei.
This copy in Complex Chinese can be distributed and sold Worldwide excluding PR China but including Hong Kong and Macao.

2013年（民102）10月1日　初版一刷　　　　　　　　　Printed in China

售　價／NT$750
ISBN 978-986-5865-23-8
版權所有・不得翻印

India Mahdavi
Soline Delos

home

decorating with style
巴黎建築師的居家風格養成術

積木文化

前言

Home：名詞，是英文「住所、房屋、故鄉」
的意思。若從字義中涉及較私密及與家族相
關的一面來解讀，則可指「自家、家園」。

「你應該要有個小家園，好種些花草，收藏
書籍，和所有你鍾愛的事物。」
——法國作家 普魯斯特，《在少女們身旁》
À l'ombre des jeunes filles en fleurs,
Paris, Gallimard, 1919

　　雖然我無意將空間規劃與看病問診相提並論，但室內設計師和醫生這兩個職業之間，存在著一個微妙的共同點。只要參加晚宴，十之八九現場都會有人向你諮詢，希望尋求些專業建議。醫師碰到的問題是：「你是醫生？那太好了，我有背痛的毛病……」而我遇到的則是：「原來你就是India Mahdavi！ 剛好我們正在傷腦筋客廳該怎麼裝潢，你一定可以幫我們一把……」

　　所以透過這本書，我嘗試以簡單明瞭、直截了當的說明，輔以照片和圖示，為每個人在規劃自己的住處時，所會遇到的許多問題提供解答。我分享的大原則和小訣竅，能協助大家使自己的窩更加美麗。你可以參考採納，或反其道而行；找到適合自己的擺設方式，然後將你的品味與我的加以混合。

　　無論公寓的面積大小或預算高低，這本書都一定能讓你的小窩更甜蜜。享有舒適愜意的居家空間，跟身心靈的平衡、自在一樣重要。我衷心希望讀者可以透過本書找到屬於自己的幸福，因為它不僅是一本居家風格布置指南，更是我的心血結晶。我坐在家裡寫這本書的時候，心中所想的，是要如何讓每個人都能擁有自己的天堂。

目錄

01 給自己一個新家

　　「沒錯，就是它了！」看上一間新的公寓，就跟認識新的男友一樣，始於一場邂逅：一開始他跟你就像是天造地設的一對，你們倆是如此合拍！不過很快地，需要重新整治的時刻就會到來，而如果希望煥然一新的環境更持久，那麼整修時最好別太摳門。所以，當你將牆壁重新漆成一塵不染的漂亮白色時，可以順便拆掉沒有用的門，改掉醜醜的電燈開關，填掉位置不佳的壁櫥等等。更重要的是，小心別讓短暫的權宜之計，到最後逐漸「化剎那為永恆」……

　　本章首先列出著手美化空間時，應該養成的好習慣。

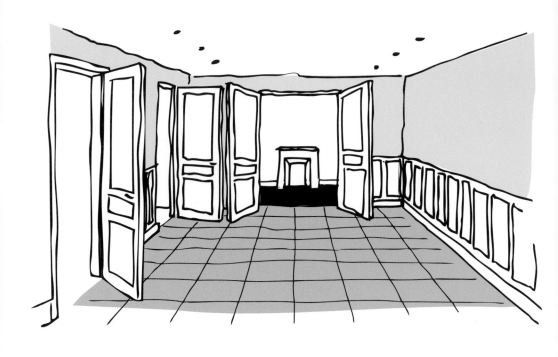

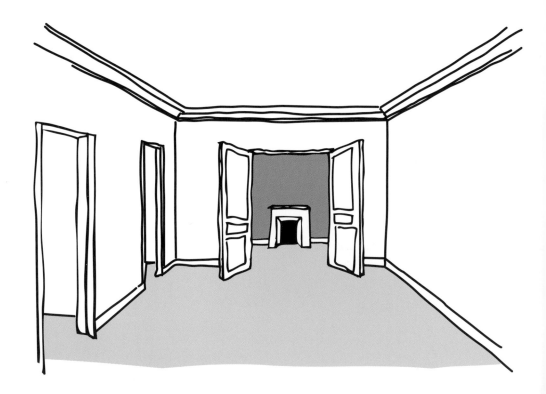

到處轉轉，全部檢查一遍！

住在公寓裡，動線順暢與否可是至關重要的。在裡頭活動起來越是暢行無阻，空間感覺就越大。按照以下的建議，可以為室內騰出開闊的空間，去除不必要的長物，讓視覺上少一分壓迫感，實際上也能爭取到更多空間，讓自己更自在的呼吸、伸展。

除去無用的門扇。 那些隔開客廳和飯廳、客廳和走道，永遠都是開著、從來用不著的門，全都可以去掉。重點在於創造透視感，讓動線更流暢，並盡可能地讓空氣流通。

拆掉懸吊式天花板， 會讓天花板感覺更高，同時可順便去除所有房間的嵌入式聚光燈，只留下浴室和廚房的。這種照明太冰冷，你可不是住在精品店或藝廊裡！

如果暖氣系統散熱器的設置不佳， 比如正好位在你想擺沙發或書桌的位置，那麼請保留一小筆預算，請人來幫你移到合適的地方；若你家用的是中央空調系統，記得找個好的師傅來處理。最理想的位置是窗戶下面或簾幕後頭，另一種障眼法是在上頭裝個層板，點綴兩個小擺設、一張照片……就會有全然不同的感覺。

為所有房間選擇同一款地板樣式。 像是除了浴室和廚房，全部採用一模一樣的割絨、草編地毯或木地板。統一地板樣式，也是另一種營造空間流動性的方式，這對小公寓而言尤其重要。

避免過度設計、還附小夜燈的 PVC 電燈開關，很像機關學校或社區國宅的設備。建議將它們換成金屬開關，當然價格比較貴一點，但這跟投資一雙 Louboutin 高跟鞋的道理一樣，一用就是一輩子，好搭又耐看！如果你已經把最後一點預算花在這種高貴的開關上頭，那就繼續沿用白色塑膠插座面板吧，因為相比之下它較不引人注目；尤其是跟牆壁的用色相同時，大多不易察覺。

該留還是該丟……

在大刀闊斧地整頓居家環境之前，得先按品味或個人需求決定該保留哪些東西。尤其是老公寓，最困難的抉擇就是在美麗的物件，和有紀念價值、卻明顯佔空間的物件之間，做出客觀的權衡。這並不是件容易的事，以下這些要訣將幫助你順利過關斬將、豁然開朗。

將明顯可見的橫梁漆成白色。 不管房屋仲介當初是如何大肆吹捧這些原有橫梁的魅力所在，它們只會讓整個房間變得非常陰暗，從風水學的角度來講也不是件好事。你也可以依自己的喜好，將橫梁間的天花板漆成黃色或藍色，甚至效法公共藝術大師丹尼爾・布罕（Daniel Buren）的工作室那樣，將橫梁漆成不同顏色！

拿掉護壁板，可以讓牆壁看起來更清爽，好在上頭做個畫軌，掛上你剛剛在Gagosian Gallery畫廊看上的作品。

填掉位置不佳的壁櫥。 比如說正好位在兩扇窗戶之間那種。長久下來，這種櫥櫃在視覺上可能會變得跟鼻尖上的痘痘一樣教人煩！如果尺寸不是太大，你也可以將它藏在一幅畫後頭。

用水泥粉光讓石牆消失。 如果你不是住在一座城堡、鄉間透天厝，或是特別喜歡古早農家風格的話！

用地毯把地磚遮起來。 我正後悔自己當初沒這麼做……

別再想方設法硬要把壁爐保留下來。 如果它的位置很糟或根本不能用，那麼就別捨不得了，馬上處理掉。如果它的模樣配不上你的品味，可以用大理石花紋壁紙、漆成黑色的爐灶和跳蚤市場裡找到的漂亮柴架令它大變身。不過得有點耐心，美麗的好東西是可遇而不可求的。

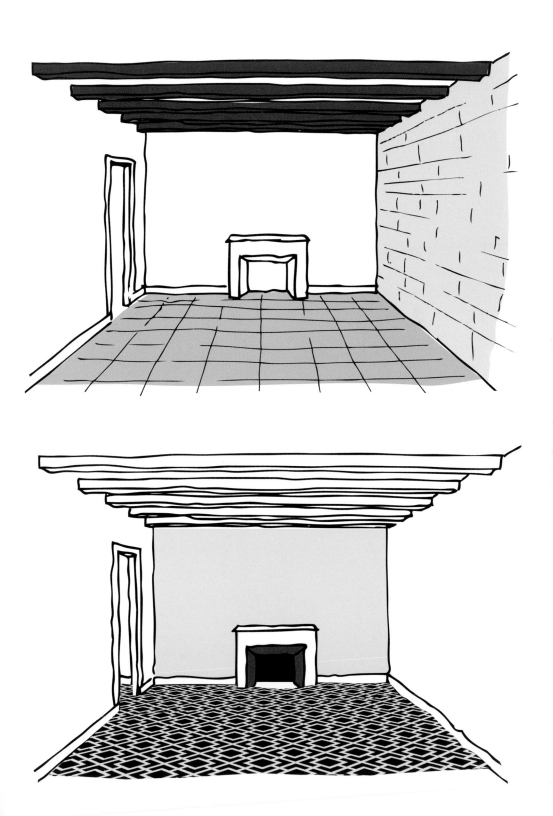

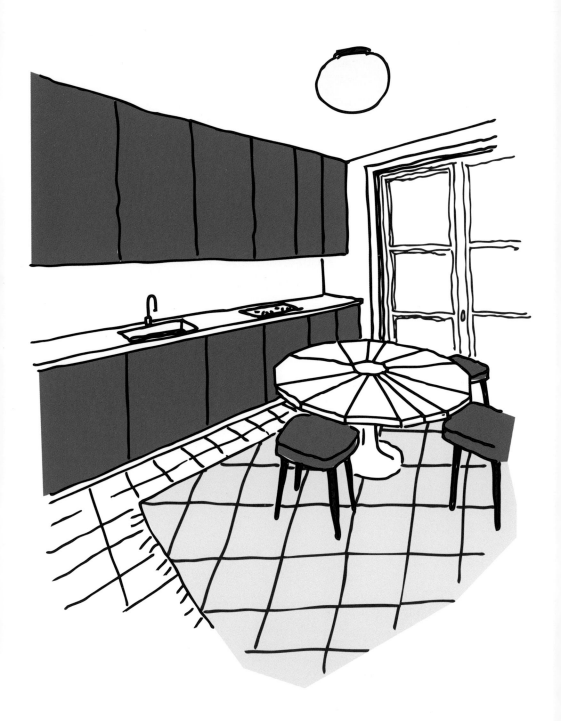

有些地方省不得

只換新爐台或重新翻修廚房，老舊的浴室磁磚怎麼改，還有有待規劃的更衣室，面對這些幾乎無法不大動作翻修的「三大項目」時別擔心，有很多很棒的方法。

廚房

想花最少的錢打造新廚房，或是幫舊廚房進行大改造，有兩個可行的方案：1. 選用IKEA的Abstrakt系列（我個人的最愛），這個系列除了基本的白色，現在還有鏡面紅或灰色的選擇，很有特色。2. 只重做櫥櫃門面的木工，然後用活潑鮮豔的顏色上漆。無論用哪一種方式，為了賦予空間更多個性，請將櫥櫃的把手換成在跳蚤市場，或是聖日耳曼大道上的La Quincaillerie挖到的寶。

浴室

只因為浴室的磁磚用了二十年，且每塊磁磚上面都裂了一朵小花，就得全部砍掉重練？那可不一定！你可以在浴簾外再掛一面漂亮的布簾，然後擺張超大的落地鏡，洗手台附近再點綴幾張相片就行。這樣一來，你（幾乎）不會注意到老磁磚的存在，同時又能節省預算。

更衣室

這是每個人都夢想擁有的空間，還能帶給人好心情！所以，如果沒辦法騰出個專屬的房間，只要空間允許，可以找個乾淨平整的牆面（沒有空調、電線管道等等），安裝一個平貼整面牆的落地大衣櫃。精打細算的人，可以選擇IKEA的Stolmen系列「頂天立地」組合式層架，我還會掛上天鵝絨簾幕，把整個衣櫃遮起來。而想要量身定做的人，請向木工師傅訂製一個高至天花板的衣櫃；但若你的天花板有線板，請以對齊房門的高度為準。

01 02

04 03

提升色彩品味

關於品味和色彩,雖說各有所好,無謂爭辯,但有時也會出錯……在挑選駝色、灰色,尤其是白色時,請特別謹慎。「該用那種白色好?」每次搬家都會問我這個問題的朋友們注意了,以下就是最簡單扼要的教戰守則。

01 粉筆白

最極致純淨的白色,適合在最中性、不賦予任何偏好與個性的狀況下使用。這也是最適合濱海住宅的用色,我設計摩納哥Monte Carlo Beach酒店時,挑的就是這個顏色,無論是一絲狂想創意,還是清新舒爽的色調,都可以和它輕易地融為一體。

02 石膏白

帶點非常輕微「歲月痕跡」的白,適合跟我一樣,喜歡這種彷彿稍有褪色泛黃,而傳遞出含蓄魅力色調的人。你可以用這種顏色來粉刷牆壁,並在天花板和線板上採用粉筆白:這種混搭方式可說是偏向經典風格的公寓,相當不錯的選擇。若你比較喜好現代風的話,就採用同一種白來粉刷天花板和牆壁,1和2號皆可。

03 淺灰色

比較都會風格,推薦給男性朋友。

04 米駝色

收藏家公寓的絕妙用色,因為它能完美地襯托牆上掛的藝術作品;不過,小心別失手啊。(相關建議見第22頁)

小訣竅

把彩色留給小空間使用。如果你想在大空間漆上鮮豔的顏色,應該只漆一個牆面就好,且以和窗戶成直角的那一面牆為佳。

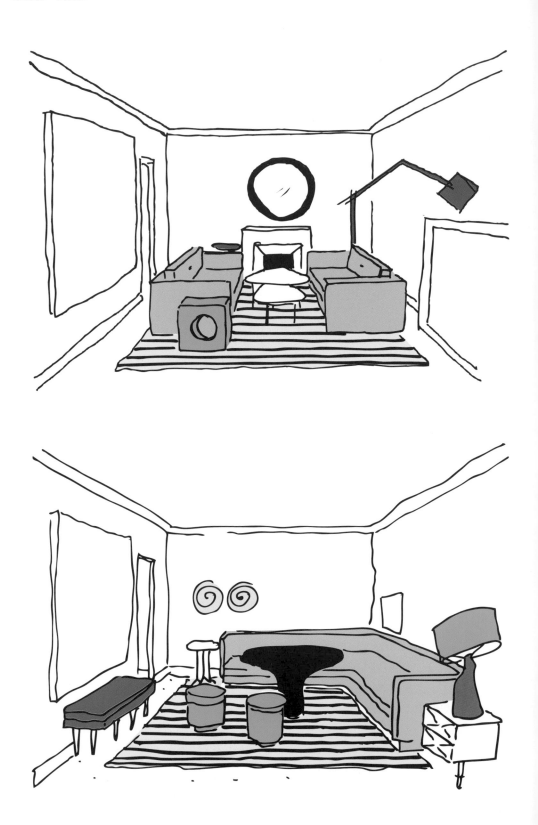

櫥櫃該放哪？

門拆了，牆面重新粉刷過，暖氣機也移走了，現在是決定家具擺放位置的時刻。雖不是最關鍵的一步，有時卻是最複雜和最棘手的抉擇。幫沙發找個理想位置，可能會讓你耗費驚人的時間；不過好消息是，無論如何都比拆掉隔牆容易許多。

如果不想讓大型家具擺錯位置，如沙發、茶几……等等，或是想要挪動某幾面隔牆，可以仿效我在工地時的作法：用彩色膠帶貼出預想的位置。想事先看出擺設是否可行，這是最快的方法。

安置沙發時，某些位置是無庸置疑的。比如圍繞壁爐，面對美麗的窗景等等。有疑慮時，搬張椅子在不同的定點實際坐下看看，直到找到最滿意和舒適的地方為止。另外可以注意的是，若訪客不會自發地一屁股坐上你的沙發，一定是你擺的地方不對！

為了避免給人樣品屋的印象，同時不讓整體陳設流於俗套、制式，可以先用強勢的成套家具，比如兩張沙發或一張大茶几，來定出整個空間的重心，接著再著手加以解構：兩扇窗戶之間放一張書桌，角落裡擺個書架或一張沙發，添加第二張茶几，一張貴妃椅，諸如此類。試著塑造一種走「傻瓜路線」的思維，來設定家具位置，像是刻意擺在窗戶或書架之前等等。這種方式雖非必要且經常不合常理，卻有著特別的魅力，最後總是能讓大家著迷。一間公寓就是透過這樣的方式，一點一滴堆疊出個性和特色。

每件物品和家具都有自己的位置，得不停嘗試、實驗和變換。當你找到真正對的地方，絕對馬上有感覺，你會忍不住驚呼：「天啊，為什麼當初我沒有第一時間就想到？」

大原則
想知道你的家具布局是否行得通，可以拍張照片：相片可以突顯出整體空間的優點，和肉眼看不到的缺失。

順著視線展開空間

視線不會停在第一個映入眼簾的物件上，而是四處遊走，且經常為背景中的第二、第三樣事物所牽引……

所以，在規劃空間時，增添視覺上的層次變化與景深趣味是極其重要的，好讓訪客一走進客廳、走廊或浴室時的瞬間，就立即目不轉睛地被吸引。焦點可以是一張扶手椅、一幅畫、一盞壁燈、一座雕塑燈或特別的牆面色調，可依你的喜好挑選。

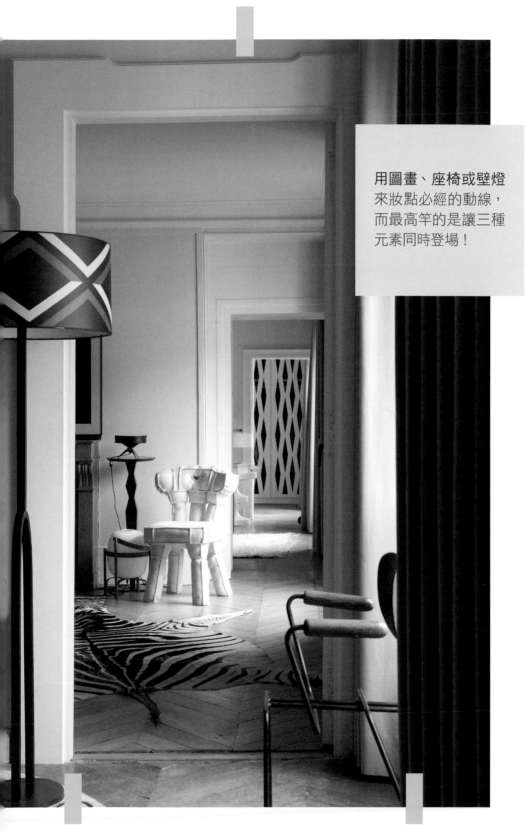

用圖畫、座椅或壁燈
來妝點必經的動線，
而最高竿的是讓三種
元素同時登場！

牆上別亂掛！

準備好掛勾和榔頭，掛畫的時候到了。這是裝潢完工後、著手細部擺設前的最後一個步驟，雖然經常不受重視，卻是至關重要的一環，因為人們進到房間裡，第一個會注意到的就是牆上的作品。所以，如果你對該在哪兒下錘沒有十足的把握，按照以下基本規則行事就對了。還有，小心你的手指頭！

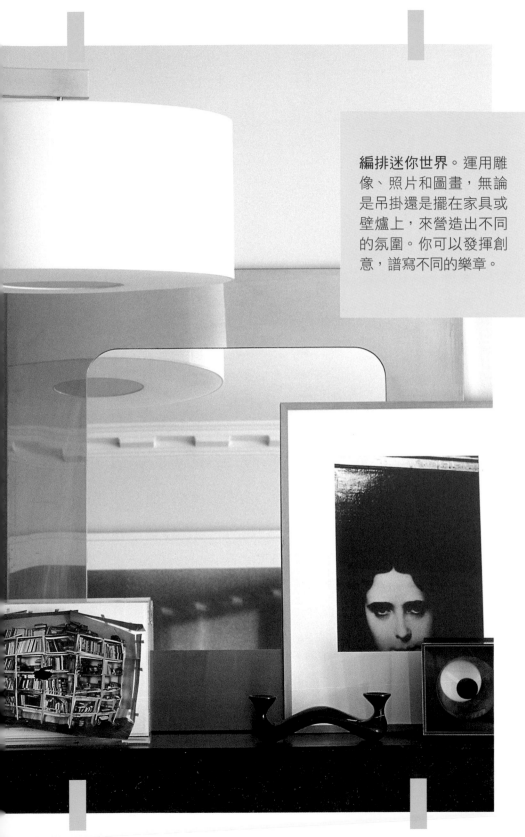

編排迷你世界。運用雕像、照片和圖畫，無論是吊掛還是擺在家具或壁爐上，來營造出不同的氛圍。你可以發揮創意，譜寫不同的樂章。

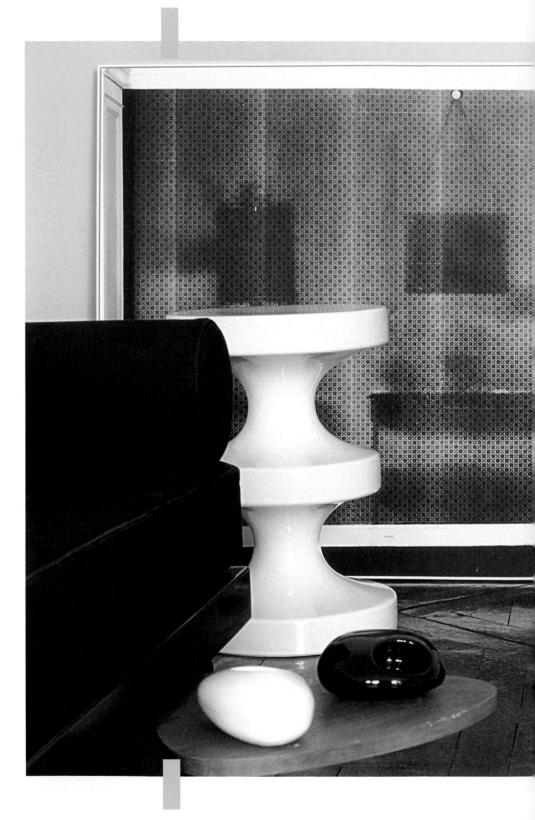

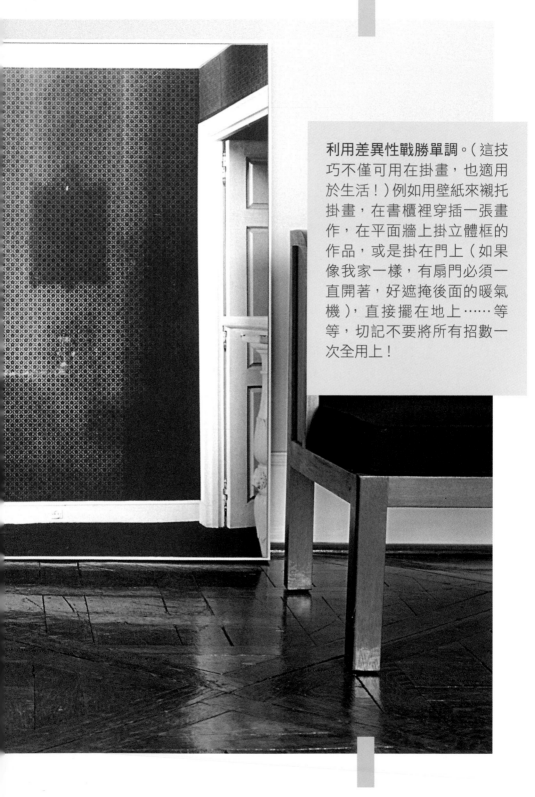

利用差異性戰勝單調。（這技巧不僅可用在掛畫，也適用於生活！）例如用壁紙來襯托掛畫，在書櫃裡穿插一張畫作，在平面牆上掛立體框的作品，或是掛在門上（如果像我家一樣，有扇門必須一直開著，好遮掩後面的暖氣機），直接擺在地上……等等，切記不要將所有招數一次全用上！

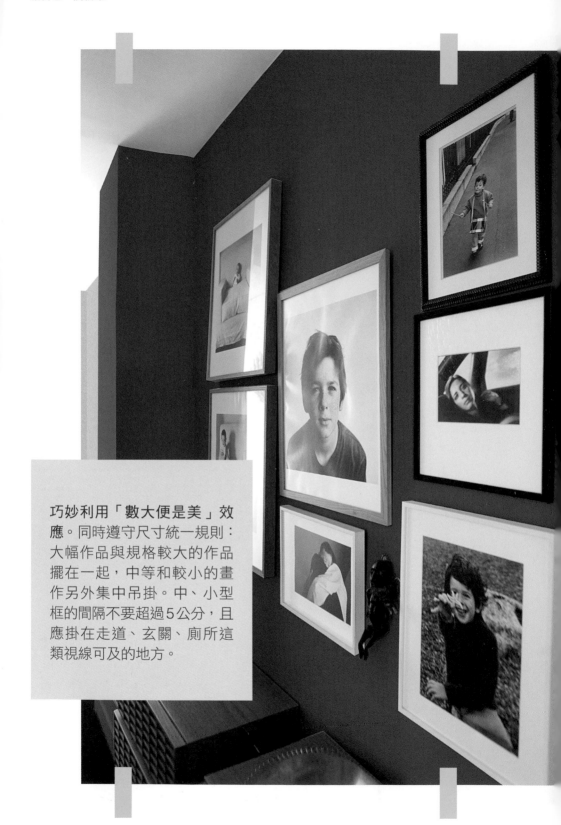

巧妙利用「數大便是美」效應。同時遵守尺寸統一規則：大幅作品與規格較大的作品擺在一起，中等和較小的畫作另外集中吊掛。中、小型框的間隔不要超過5公分，且應掛在走道、玄關、廁所這類視線可及的地方。

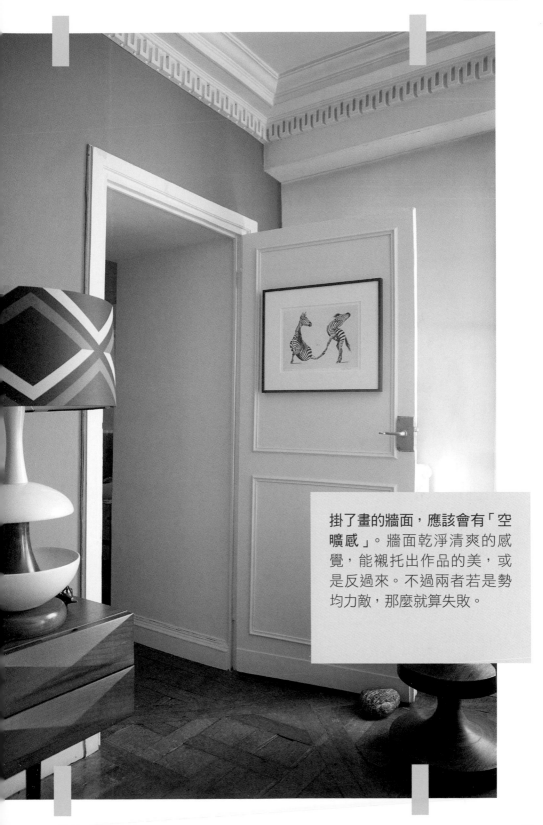

掛了畫的牆面，應該會有「空曠感」。牆面乾淨清爽的感覺，能襯托出作品的美，或是反過來。不過兩者若是勢均力敵，那麼就算失敗。

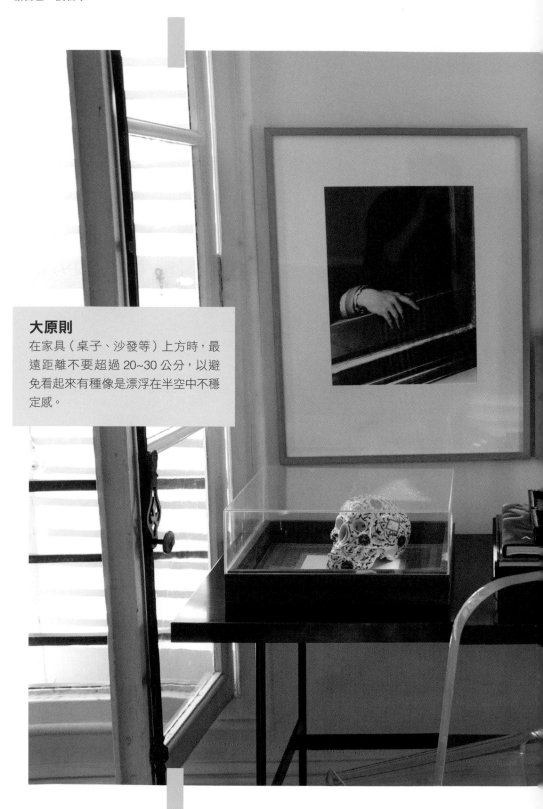

大原則

在家具（桌子、沙發等）上方時，最遠距離不要超過 20~30 公分，以避免看起來有種像是漂浮在半空中不穩定感。

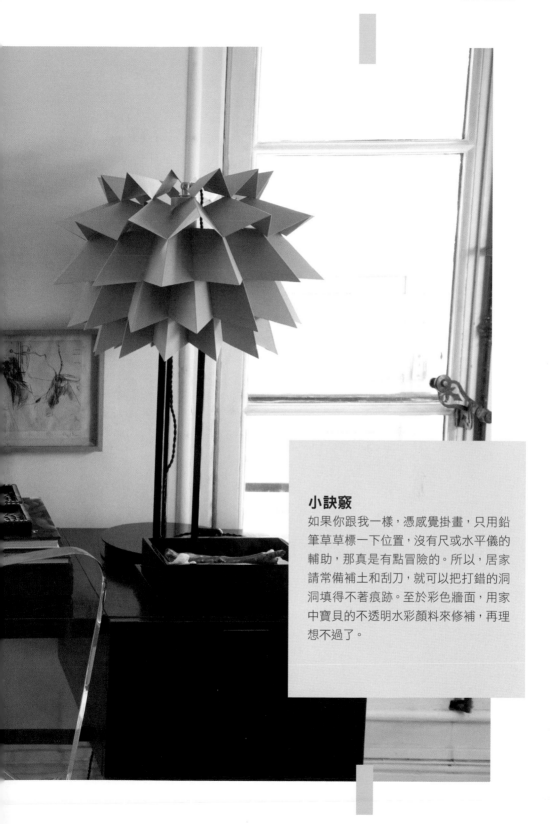

小訣竅

如果你跟我一樣，憑感覺掛畫，只用鉛筆草草標一下位置，沒有尺或水平儀的輔助，那真是有點冒險的。所以，居家請常備補土和刮刀，就可以把打錯的洞洞填得不著痕跡。至於彩色牆面，用家中寶貝的不透明水彩顏料來修補，再理想不過了。

02 麻雀變鳳凰

　　如何將房子的缺點化為優勢？這個難題，就跟你在打扮時會遇到的一樣。當你的臀部線條比較顯眼，就要凸顯腰部的線條；鼻子大，就得加強眼部的妝容取得平衡。同樣的，在公寓裡也是一樣，無論是天花板比較低、光線陰暗或是有個窗對窗的窘困景致，都要靠聲東擊西、轉移焦點的藝術來扭轉情勢。本章將分享的，就是這種藝術。

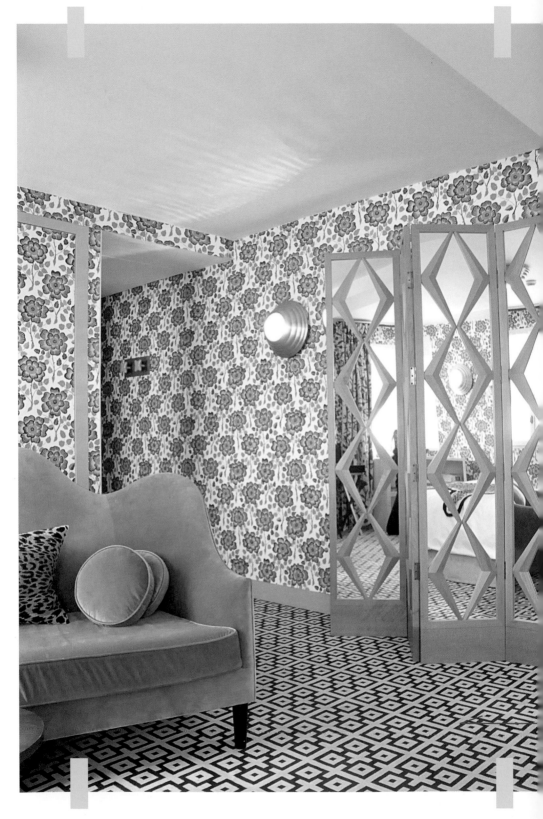

營造挑高感

矮天花板會讓空間感覺更狹窄，所以必須盡一切手段使天花板變得不那麼礙眼，並以多種元素，大膽堆疊出空間個性。

選擇明亮的色調，將牆面與天花板漆成同一個顏色。 這麼做是為了讓天花板和牆面的界線盡可能地消失。或者你也可以反向操作，用花壁紙和白色天花板，營造出巴洛克式的繁複風格（但圖案的花樣不要太大）。

用花地毯將注意力集中在地板上。 可採用知名英國設計師大衛‧希克斯（David Hicks）風格的圖案。這是將目光從天花板上引開的最佳妙方。

不要怕用較大型的家具，這樣反而會給人房間似乎不小的錯覺。

盡情、大量地利用垂直的線條。 比如落地燈、較高的書架、簾幕等。總之，所有可以給人高度感的擺設都行，連門扇都可以用40年代的小線板裝飾（需向木工師傅定做），讓它在視覺上有向高處延伸的感覺。

對抗視野障礙

當窗外硬生生地矗立著一棟令人沮喪的現代大樓或是別人家院子，戶外圍牆直逼窗前三公尺處，唯一的解救之道便是設法遮掩。當然這麼做得有個不可或缺的配套原則：盡可能地保留最多的光線。由於光線是從高處透射下來，所以必須在窗戶的下半部動手腳。

安置一對漂亮的椅子或一張亮色系大沙發。（請參考19頁的傻瓜家具擺法）可放在離窗戶最近的位置。

安裝非常薄透的棉紗簾。 安裝在整扇窗戶的中間，只遮住窗戶的下半部，絕對不能把光線隔離在外。

放一張屏風。 只要來到窗戶的一半高即可，並裝上有圖案的窗簾。我就是這樣讓郵局的大招牌（幾乎）消失不見。

大原則

當房間有很明顯的缺陷時，可以在裡面準備一個具有強大視覺吸引力的擺設或家具，來轉移目光焦點。

小心欲蓋彌彰

就跟天花板特別矮的房間不能放小尺寸家具的道理一樣，房間本身比較陰暗，並不代表就一定得漆成白色。簡單一句話，善用缺點總比試圖以拙劣手法加以掩蓋來得強。

——

可以把昏暗的房間漆成深灰色嗎？可以，反正即使漆成白色它也不會變得更亮。圖中案例是個美麗的意外。

選擇反光材質的擺設和家具。如亮光漆、樹脂玻璃、玻璃、絲絨布料……任何會反射光線的材質均可。

這次就讓你用鹵素燈吧，如此可以讓光線投射到天花板，不過這是特例！

持續的照明。白天也照樣開燈。情非得已，只好多付點電費啦！

yes!

可以利用鏡牆（或簡單一點，擺一張大落地鏡），盡可能擷取最多的光線。此方法適用所有空間，如客廳、玄關、餐廳等，但小心別濫用，每個空間都要有自己的個性！

拯救難用空間

所謂「難用空間」，對我而言是完全陌生的一種觀念，因為畸零空間有很多可能性，絕對不是一種缺陷！不僅如此，它還正是讓整間公寓變得豐富、豪華、充滿魅力的關鍵所在。

將不規則空間變方正的妙招：將其中一塊直立工整的牆面（而非殘缺被截斷的那邊）漆成鮮豔飽和的顏色。

將狹長走道化為人物肖像藝廊。無論是吊掛在牆上，或直接放在地上都行。非常適合展示家族照片（尺寸最大不超過50×60公分）。至於相框，可以選白或黑色橡木框，不鏽鋼的也可以，但千萬不要選深色木料的相框，因為會顯得太過時和土氣。

樓梯也要好好布置。要善用壁紙、壁燈和有印花的樓梯毯。

大原則
與其埋怨走道太狹長、玄關太大，或多出個形狀不規則的空間，不如把它當成一個休憩、發揮巧思的地方。總之，就是放棄思考空間的實用面，而是用想像力和創意來利用它們。

天啊，這是什麼地板！

俗氣難看的地板有：1.亮光漆太亮、顏色泛橘的木地板，或感覺太廉價的海島型地板。2.煙燻灰色的地磚。3.鄉村風仿天然岩石地板。如果以上有任何一項命中你家，那麼恭喜你，以下正是你需要的障眼法！

第一種方法，也是我個人較偏好的，如果你家木地板或地磚已經醜到完全無藥可救了，建議選一款**100％羊毛、純棉或純亞麻的地毯**；如果有預算上的限制，可改用羊毛和聚酯纖維各50％的款式，然後**鋪滿各個房間**。一旦擺上家具之後，其差別是看不太出來的。

瞞天過海第二招，也相當美觀，不過只適用在木地板或混凝土地板上，就是**用地板漆將公寓的每個房間統一成一個顏色，同時營造出延伸感**。推薦的顏色有：亮色系如米白、淺褐、淺灰、駝色；暗色系如黑色、海軍藍、深灰均可，但千萬不要選近似木地板的色調。

也可以嘗試將數個不同顏色混搭在一起（白色和灰色、黑色和象牙色、粉紅色和棕色）。這是個可以賦予地板更多存在感與特色的方式，但可能比較適合濱海或鄉村住宅。

no!

避免膠合痕跡明顯、嘎吱聲聽來很廉價的拼接木地板。
別在木地板上用有色亮光漆，因為太普通了。好的作法是以有色漆搭配平光面漆或推油上蠟，或是地板專用的霧面或光面漆料（避免含太多溶劑的產品比較環保）。

03 空間布置

　　沒有什麼比空蕩蕩的餐廳、一塵不染彷彿無菌室的廚房，或跟家具展示區沒兩樣的客廳更淒涼的了。一間公寓裡，每個地方都應該要很舒適、有人味、充滿生氣（稍微有點凌亂，但非常專業地亂中有序），當然還要風格獨具。本章將奉上我的建議與禁忌清單，有助你打造出與鄰居截然不同的個性家居。

放一張沙發或大型扶手椅。

儘管不會有人坐，卻可以帶來視覺上的舒適感，讓空間有人氣，一方面也可替代衣帽架。

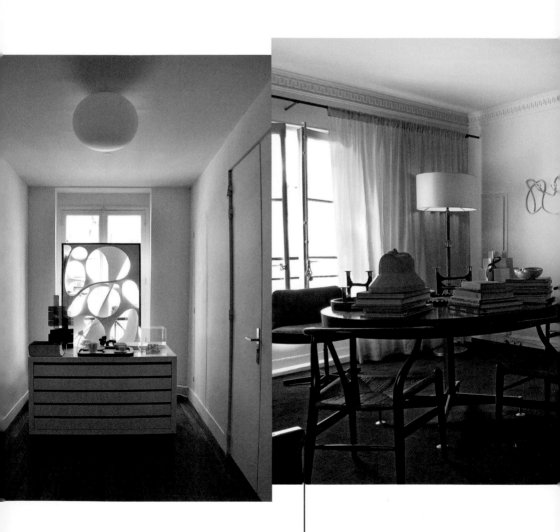

如果你的玄關很大，
就賦予它雙重功能。

你可以按照自己的需求加以安排，如玄關＋圖書室，玄關＋書房，玄關＋餐廳⋯⋯等，總之別讓它變成玄關＋雜物儲藏室就好。

小心玄關

玄關是進家門後奠定整體氛圍的第一個空間，卻經常被忽略。然而，大家都知道建立第一印象只有一次機會；所以無論你家玄關是大是小，請盡力以風格和品味發揮其最大的功能。最理想的情況，是做到每個人（別把鎖匠算在內……）只要看到你家門前這片小天地，就會忍不住想踏進來！

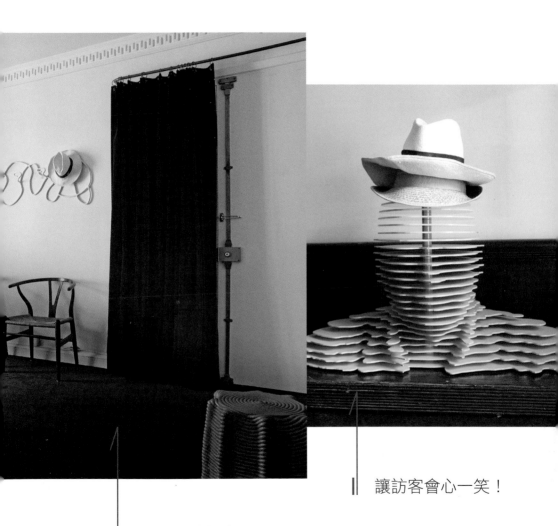

讓訪客會心一笑！

將入口藏起來，掛上絲絨或厚亞麻簾幕，有維持室內溫度和隔音的作用。

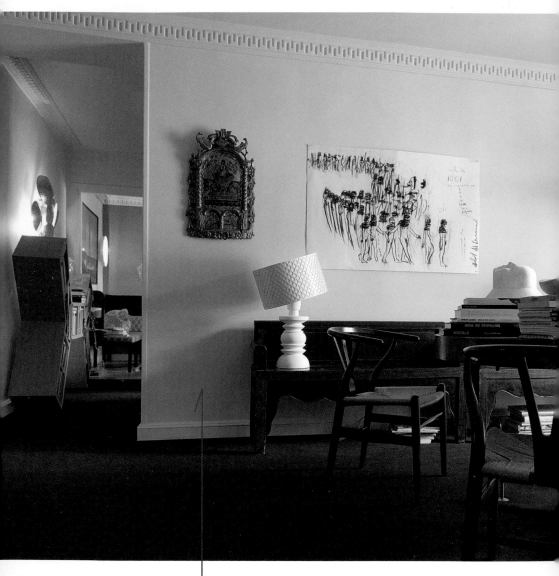

採用偏中性的基調，包括米色、駝
色、灰色，展現出四〇年代公寓的典
雅氛圍。

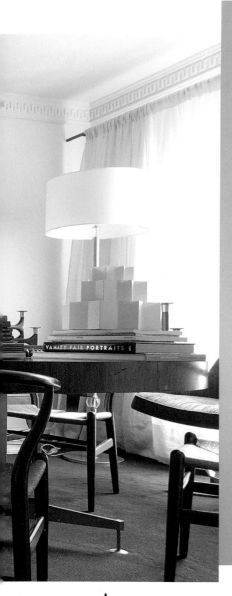

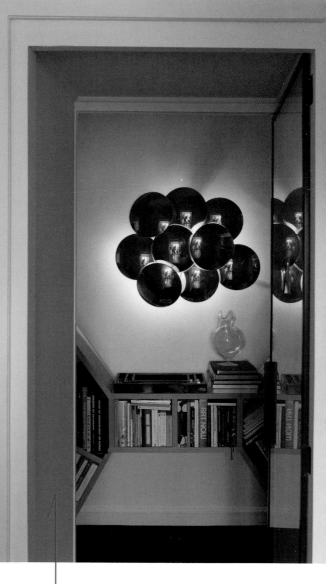

no!

別再用巨型吊燈了。理由很簡單，
這種裝潢手法已經徹底被淘汰了。
不僅不適用圖中的房間，其他空間
也一樣，除非擺在角落。

與其放一盞破壞氣氛的壁燈，還不如
直接在角桌或層架上擺些書籍，如
圖：簡單的架子＋鏡子＋集結成花朵
造型的燈。

如果地方夠大的話，可以在客廳裡規劃好幾個不同空間。不要害怕東西太多，這樣才顯得活潑有朝氣！

不要把電視放在客廳大書架中央的電視櫃裡，它又不是什麼供人瞻仰膜拜的對象。

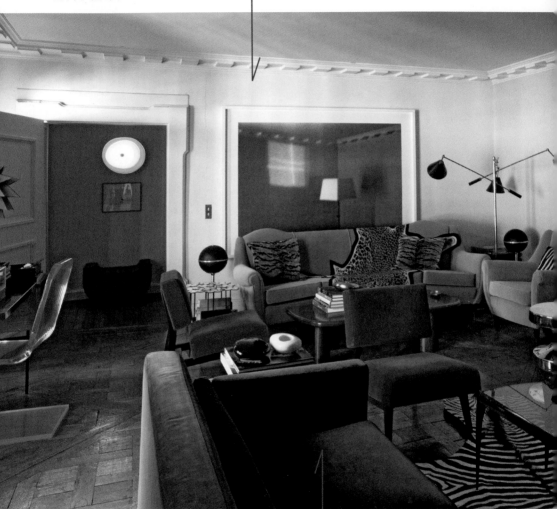

一對沙發面對面擺著最漂亮。首先，這樣可以在視覺上把整個空間架構起來，其次是能提供聚會交流的氣氛。不過太多的均衡和對稱會令人感到枯燥乏味，因此請利用不規則擺設的桌子和檯燈來調節。重點是盡量避免百分之百的對稱感（成對的落地燈＋成對的茶几＋成對的沙發圍繞著壁爐），以免立刻被貼上雅痞標籤。

到客廳坐坐吧！

這是大家最常聚在一起談天說地、互相交流的地方，所以絕不能讓它變得像賣場的展示區那樣冷清。此外，真正成功的客廳，會讓人星期天想在這裡接待所有鄰居（我就是這樣！）或是獨自一人待著用 iPad 上網。

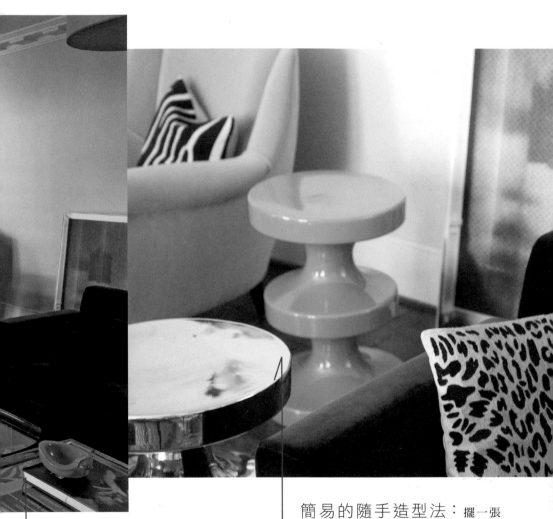

在兩張沙發之間擺張地毯，這是架構和確立空間不可或缺的法寶。

簡易的隨手造型法：擺一張 Bishop 凳子（我的經典作品之一），無論是青橄欖、粉紅、明黃還是土耳其藍，只要它一出馬，就能帶來朝氣與活力，屢試不爽。另外再搭配幾個印花抱枕，和往沙發上披一張格子毯或動物毛皮。靠這三樣配件就能令整個空間脫胎換骨。

我會在我家的貴妃椅上頭擺些有圖像和造型的東西，比如西洋棋或雙陸棋等等……。如此能賦予這個黑漆漆的龐然大物一些亮點。

no!

別在鋪了桌巾的圓桌上放置銀框家族照片。再說，這種畫面難道不讓你覺得似曾相識嗎？

大原則
小房間裡擺張大沙發有放大空間的效果，大空間裡則應多擺幾張小沙發，才能顯得熱鬧、溫暖。

利用邊桌來妝點整體視覺。可以盡量大膽選用彩色或銀色陶瓷的款式。就算只是一件小家具，也可能是整體視覺中的焦點。

no !

別在餐廳裡點芳香蠟燭。它的味道跟
你的香草烤雞完全不搭。

如果跟我家一樣,將餐桌擺在空間的一
角,那麼長沙發座椅是個不錯的選擇。

空無一物的餐桌,就跟整面光
禿禿的牆一樣難看,所以一定
要好好替它打扮!
用裝滿當季盛產的水果盤,三、四本厚度不
同的精裝書,再點綴一只彩色煙灰缸或小雕
塑品,就能營造層次感。

開飯囉！

為了不讓餐廳在非用餐時間顯得憂鬱慘澹，請為它注入一些生氣吧！至於該怎麼做，比如像圖中的作法，把桌子移開正中央，就可以讓整個空間規劃不那麼傳統和制式，或者也可以為餐廳增加第二功能（圖書室、辦公室……），就像之前提到在玄關的作法一樣。

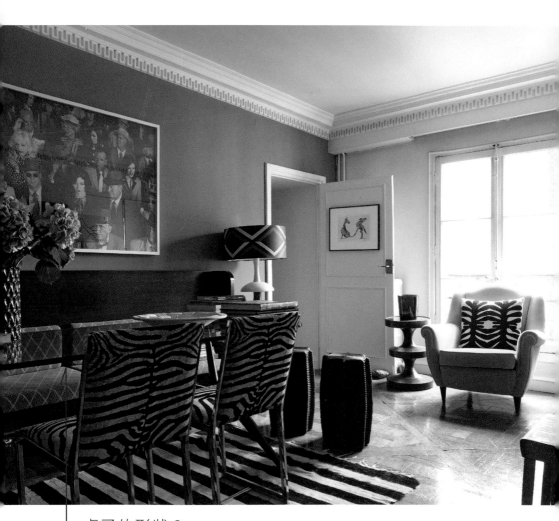

桌子的形狀？ 喜歡大一點的桌子，可以選長方形或橢圓形（即使是小空間也很合適）；若是偏好中、小型尺寸的桌子，則可選擇圓形或正方形。

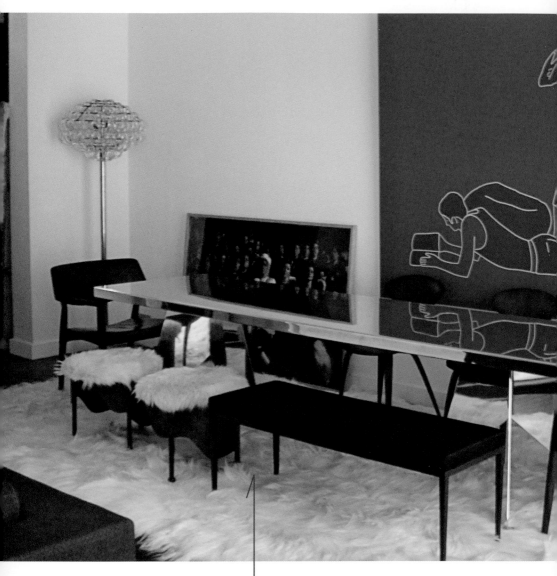

挑椅子時有兩種選項：波西米亞不羈風，選用形狀迥異的椅子和／或凳子，在跳蚤市場挑選時記得一定要成對購買，才不會給人東拼西湊的雜亂感。另一種是非常有品味的作法，如果椅子的模樣真的很美，又或者出自某個藝術家或設計師的手筆，則可選擇一次全套整組購入。我最喜歡的是Bouroullec兄弟設計的Osso靠背椅，或有「荷蘭版Jean Prouvé」之稱的Frizo Kramer作品（可在跳蚤市場或上eBay網站搜尋）。

no!

不要選會讓所有人看起來老十歲的天花板燈！

避免餐桌椅排列得井然有序，否則會有種員工食堂或學校餐廳的感覺，試著將椅子分開擺在不同地方：比如兩張靠牆、兩張在窗前、兩張圍繞著餐桌等等。同時，別忘了還是要在幾張椅子上放兩、三本精裝書，另幾張上陳列漂亮擺飾……，可以互相烘托。

yes!

在餐桌上，你可以放手隨意混搭餐具（可能的話，建議讓邀請來的客人也打成一片）。我每次旅行總是會帶回一些餐盤、盆碗、沙拉盅或杯子，所以餐桌上經常是伊朗、埃及、摩洛哥、墨西哥、蒙古、南非、英國和法國共聚一堂的熱鬧景象！可說是真正的色彩和民俗風情聯合國。

讓你的床成為房間的焦點。把面對壁爐或窗戶，總之是最好的位置留給它，同時也為自己挑選最美的景致！在床的舒適度上也千萬別妥協：建議上百貨賣場的寢具部門好好試用，仔細挑選，或選用記憶床墊（如Tempur-Pedic）。

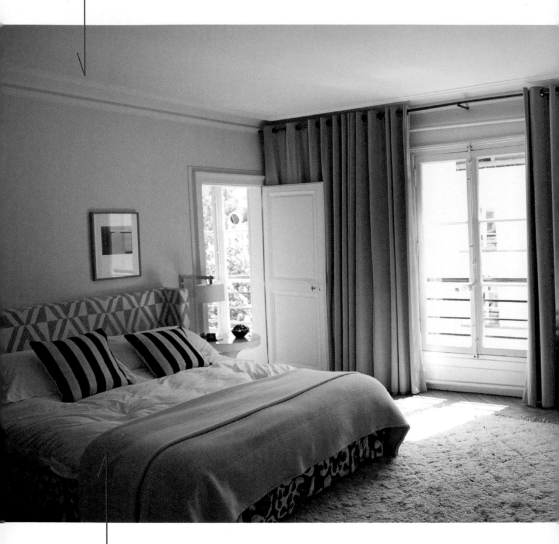

來張彩色的羊毛或喀什米爾大毛毯，因為正如採用頂級Pashmina材質的高檔圍巾一樣，它能立即帶來舒適與柔軟的感受。

床架要選對高度：離地60~65公分為佳，這樣還可以把瑜珈墊及啞鈴偷偷塞進床下面，一舉兩得。

臥房，非請勿擾

臥室是我們休息、作夢和喜歡逗留的地方，也是一個家最私密和最具有個人風格的地方。既然你有一半的人生都會在此度過，何不依照下列建議來賦予臥房個性，讓它不至於像酒店標準客房那般無趣。

simple!

白色床單是一定要的，還有被子、枕頭套也一樣，只要選用白色，立刻就會顯得優雅有格調。記得用一張乳白色的民族風羊毛毯來做對比，讓白色更跳、更顯眼。

挑一款羊毛料的短毛毯（預先送洗清潔過），或圖案大方、色調微褪的烏茲別克刺繡來做床頭裝飾，也是不錯的點子。

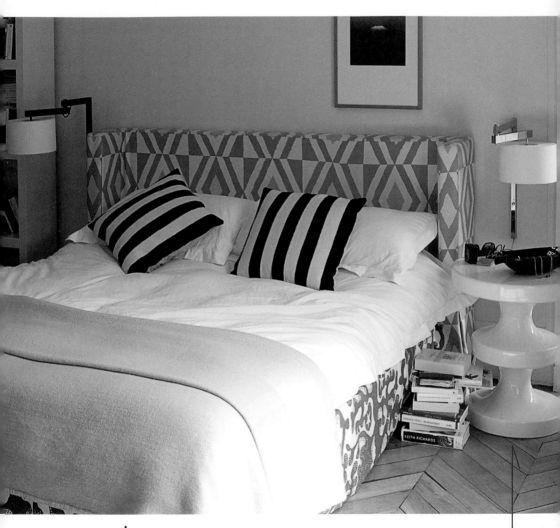

no!

別把天花板燈裝在床鋪正上方，保證扼殺浪漫氣氛。

no!

床頭和床板不必配成一套花色，這有點像包包和鞋子應選用同色系一樣，是個似是而非的搭法。

好的床邊桌／燈搭配：
如果床邊桌或床頭櫃是成套的，那麼床頭燈（建議用40瓦的燈泡）就別再配成一對。反之亦然。

臥房是陳列家族照片的好地方。

放張沙發或扶手椅就對了，無論是在家做足部美甲，還是讓替換的衣服有地方隨性擱著，這張椅子都絕對必要。相反地，盡量少用床尾凳、字紙簍、衣物架等：你又不是睡在旅館裡！

該不該放電視？電視不是必需品，但如果能夠讓人視而不見，也可以接受。所以不要選擇超大尺寸，並置放在壁爐或矮桌、架子上。

選個有趣的衣帽架，比如圖中所示的這款（出自義大利品牌 Gervasoni），然後掛一件印地安頭飾。不僅有裝飾的作用，小朋友開生日派對時還可以拿起來玩。

與其貼海報，不如掛張美麗的照片。

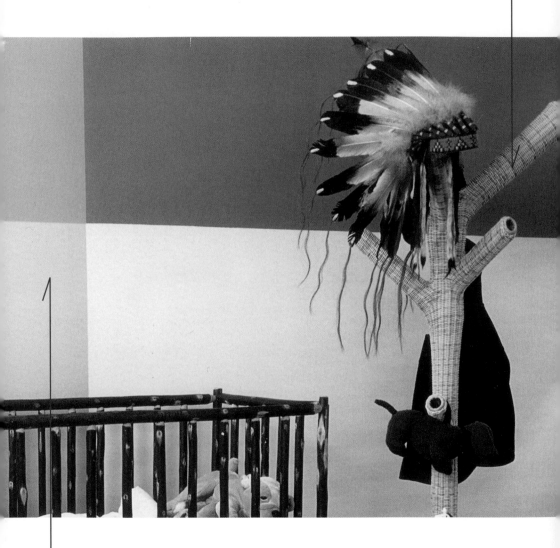

將一面牆漆成四個顏色，（我兒子的房間就是這麼裝潢的），或是只漆一個鮮豔的顏色。這麼做可以有效地使眼前的雜亂消弭於無形。

simple!

選擇藤編箱子作為收納家具，其天然材質可以平衡玩具的塑膠感。

孩子們晚安！

小朋友的房間跟主臥房一樣重要，所以請拋開所有成見：1. 兒童房並不是只能用三原色和塑膠家具。2. 小孩子並不總是會弄壞東西。而且用的家具越漂亮，他們就越不希望造成損傷！

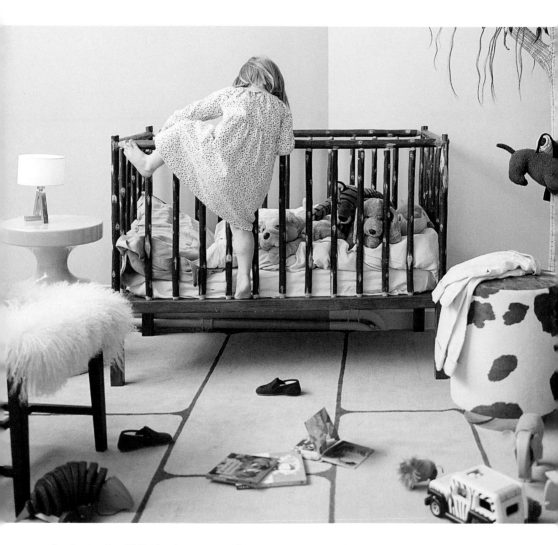

在小朋友房間裡選一面牆漆上黑板漆。這是讓他們盡情發揮小畫家天分的好方法，而且總比畫在客廳牆壁上強。

與其挑選一般書桌，不如到跳蚤市場找張二手復古書桌。記得放一面強化玻璃保護桌面，預防孩子亂畫亂刮留下痕跡。等他長大搬出去租房子時，還可以派上用場！

在滿是收納櫥櫃和流理台面的空間選用有設計感的懸吊燈具，可以讓廚房更有個性。

天鵝絨屏風和黑白照片裝飾，或是在窗戶上裝窗簾，可以賦予空間客廳般的氛圍。

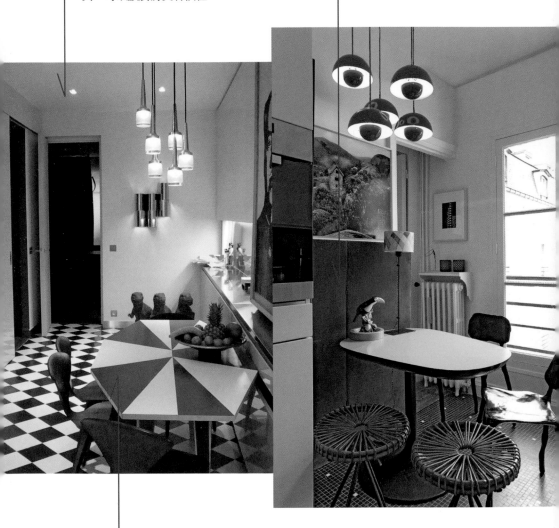

桌子是不可或缺的廚房家具。因為無論是兩個人的晚餐，還是十個人肩並肩擠在一起，在廚房享受家常料理都是最溫馨的事。選擇色彩鮮豔搶眼、造型有創意的桌子，像是從跳蚤市場帶回來的黃色美耐板（Formica）餐桌，或者上頭有幾何圖案的款式等等。你也可能偶爾會在這張桌子上工作，因為既然都適合用餐了，那麼很有可能也適合辦公（只要控制得了想啃東西的慾望……）。

廚房裡的事

比起餐廳，我們還比較常在這裡吃飯，午餐、點心、晚飯……
為了讓這個家裡最重要的空間顯得舒適愜意，請不要用成套的極簡主義裝潢，或者過多硬梆梆、冷調的材質，把它變成冰冷的實驗室。功能和實用性當然很重要，但也別忘了要能樂在其中、盡情享受鍋碗瓢盆之樂！

no!

拒絕醜到不行、永遠都像要滿出來一樣的 PVC 垃圾桶。請用金屬款式：垃圾桶美不美觀，跟要做好垃圾分類一樣重要。

可選擇不成套的椅凳，
這樣比較輕鬆有趣，沒那麼正式，還可以趁機把已經擱置不用的椅子重新拿出來！

這也是我展示自己最愛的邀請函的地方。

在廚房的桌上擺一盞床頭燈。 也許你不會感受到它的存在，但它柔和的光線，帶點性感風韻，能改變整體氛圍。

yes!

可以用一大盤新鮮水果或香草盆栽作為廚房的天然芳香劑，一定比田園香氛的室內芳香噴霧來得強。

讓防濺板變成佈告欄。放一張照片（當然這樣無法掛湯杓，比較不方便）。大家會只顧盯著照片瞧，而忘了爐台與周遭的紊亂。

將烹調用具大剌剌地擺出來，可隨興插在陶罐、舊玻璃瓶、實木容器裡，當抽屜不夠用時，這麼做真的很方便！

開放式廚房是小公寓的理想選擇。這是一石
二鳥的解決之道，可以同時讓廚房和客廳都變大！其成功的
秘訣有二：一是用大片拉門把廚房隱藏起來，另一種可能則
是選擇一款美麗的亮面廚具系列（如IKEA），讓它的美成為
所有的目光焦點，其他問題自然會視而不見。不過無論選擇
哪一種，好好整理收納是一定要的！

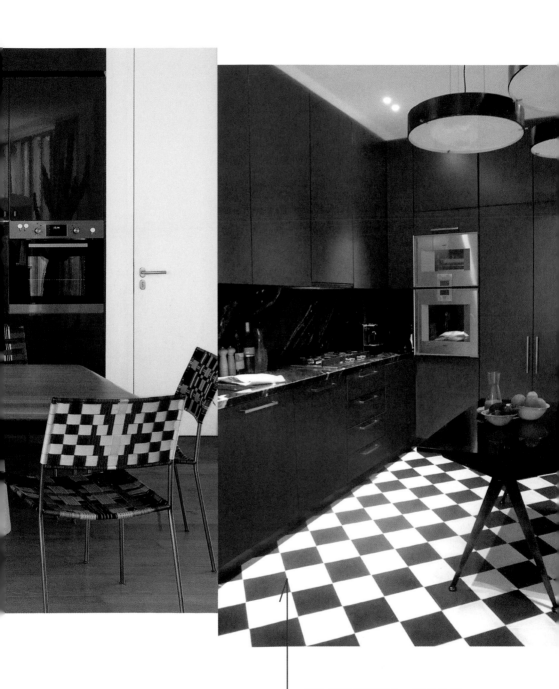

想為廚房增添活力，可在地板
上發揮創意，玩出有趣的色彩
和圖案混搭。

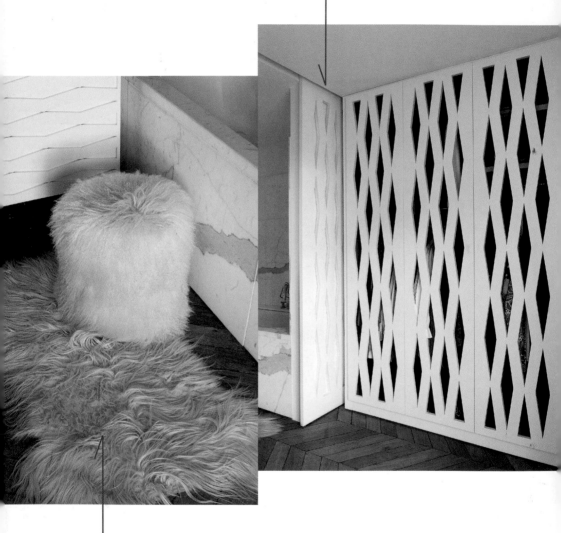

更衣室的最佳位置就在浴室和臥室之間。

浴室可以放皮草地毯嗎？ 當然可以，就算是用作浴室地墊也行，不過入浴前請先在上面擺一塊白色小浴巾。如果你是反皮草運動支持者，可以用長毛地毯來取代，總之踩上去能有柔軟舒適的觸感才是重點。

浴室裡什麼都有

千萬不要怕水！天鵝絨布簾、貴重的收藏品、黑白照片、毛皮地毯，甚至大可配上同材質色系的軟凳（拉斯維加斯風華麗款）……，我就喜歡讓浴室變成為迷你客廳，頂級奢華是一定要的。

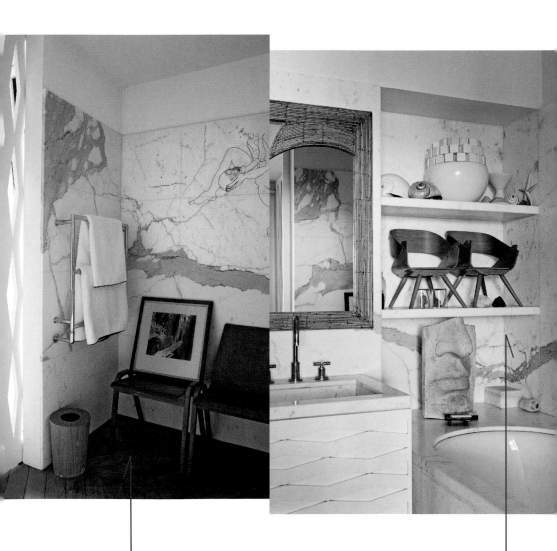

放幾張復古椅、扶手椅……用幾樣簡單的元素帶來貴婦私密化妝間的氛圍。

浴缸上方的迷你博物館！

浴巾一定要又白又柔軟。跟Thoumieux
飯店裡的一樣！（譯按：法國米其林星級
名廚Jean-François Piège與合夥人共同開
設的精品酒店，其室內設計也是由本書作
者操刀）

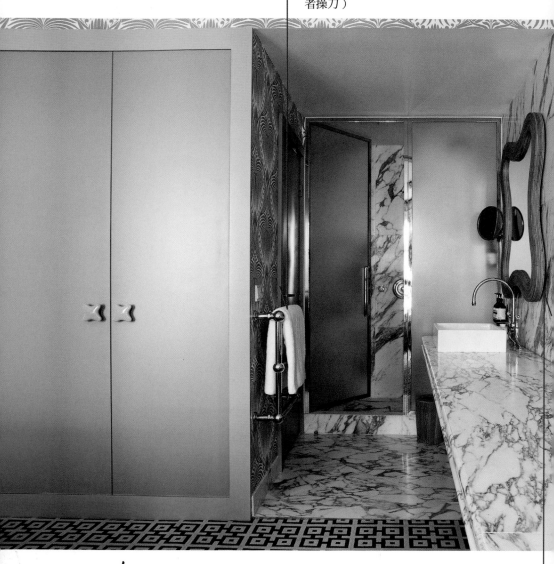

no!

不要把只有原廠包裝的面紙、化
妝棉直接放在浴室，或是讓棉花
棒原形畢漏。請把它們用美美的
盒子換裝起來。

擺一面跳蚤市場找到的美麗
二手鏡。或是造型奇特有趣的鏡子，
會讓空間多一分別處所沒有的個人特色。
另一種可能性是裝設整面鏡牆，這種裝潢
現在又重新流行起來了！

可以用壁紙，但浴室必須有
對外窗或者通風非常好。

浴室的照明一定要這麼
做：燈具應在正面或側邊，高度到
臉部的地方，再搭配頂燈，如圖中
Monte Carlo Beach酒店裡的作法。

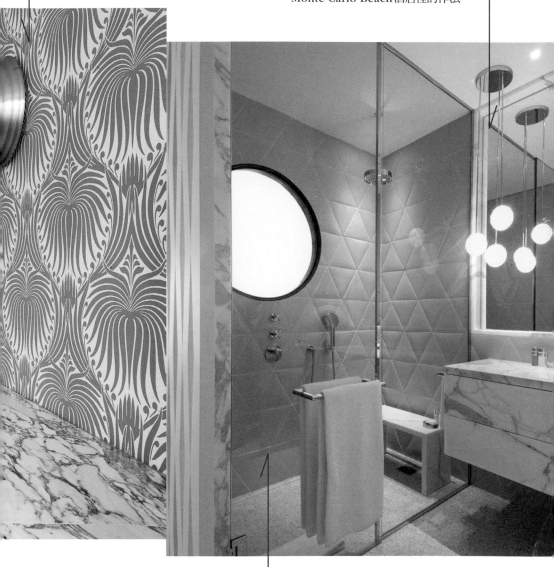

浴室裡多顏色能帶來好心情（尤其是在陰
鬱的冬天清晨特別管用），所以請大膽採
用黃、粉紅、土耳其藍（僅適用濱海住宅）
等高調色系，但別選綠色，保證會讓你看
起來面有菜色。

yes!
　　放個毛巾烘乾架是不錯的選擇，溫
熱的毛巾就算是春秋兩季還是很受用。

no!

不要選粉紅色、有圖案或黑色的捲筒衛生紙。
衛生紙就是要選白的，這一點沒得商量。
也不要用有香味的衛生紙和人工香料除臭
劑，請換成噴霧淡香水。

選一款不鏽鋼磁磚。
夜店風！

no!

不要把浴廁清潔劑和乾掉的舊海綿藏在馬桶後面，那是
最煞風景的習慣。順道一提，所有的清潔用品都應該收
進櫃子裡，這是基本常識！

廁所呢？

就算廁所的門永遠都會關起來，也不代表可以忽略它的存在！恰恰相反，與其只滿足最基本的需求，不如以最豪邁的視覺和物質舒適度打造出大器感，給自己最愜意自在的「解放」空間……

在架子上擺滿可以快速瀏覽、翻閱的書籍。我自己是把所有同義字字典、辭典、百科類書籍全擺在這裡，另外加上幾本以此為主題的專書，如美國作家亨利・米勒的《我一生中的書》（*The Book in My Life*），其中有篇〈在廁所讀的書〉。

大膽選擇花卉壁紙，或是色調清新的油漆，為廁所賦予一絲精緻典雅的感覺。

simple!

如果廁所的位置已經固定了，又或者空間不夠用，將廁所和
浴室合併在一起，中間用半高的隔牆或屏風遮起來，也
是一種方法。另外請特別注意廁所的位置，可能的話不要正對
著門，這樣不太美觀……

別忘了善用籐編筐：無論是用作垃圾桶，或放置廁紙好替代惱人的捲筒衛生紙架，都很適合。

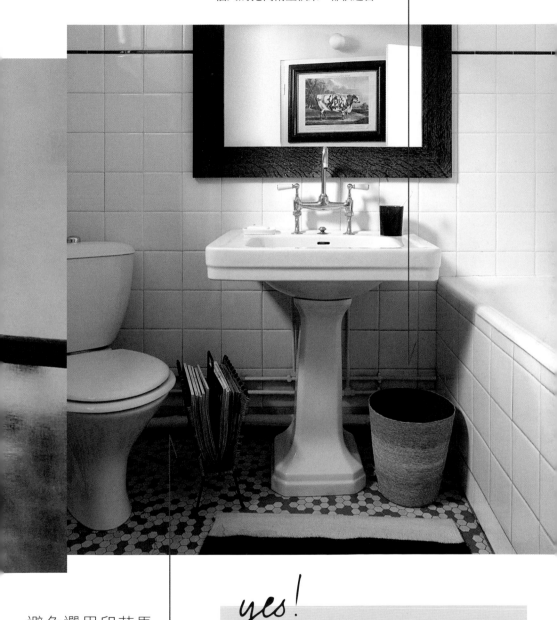

避免選用印花馬桶蓋。豹紋、心形、小花等圖案，一律謝謝再見。馬桶蓋應該不是黑、就是白，頂多換成木質的。

yes! 可以放些精挑細選的雜誌，因為有時尚雜誌就有時尚的廁所。我的建議：《*Elle*》、《*Vogue*》還有《*Vanity Fair*》和《*The New Yorker*》，添點美式風情，效果絕佳。

04 混到最高點

　　無論是時尚還是居家設計，混搭都是使風格個性化的必要手段。所以，就跟我常在設計案中慣用的手法一樣，請大膽運用落差並結合不同的風格：復古和當代、平價與奢華、花朵與幾何圖案、鮮豔活潑的色彩和中性色調、冰冷和溫暖的材質等等。重點就在於陰、陽性之間的反差、平衡與協調，比重的拿捏是多重混搭不致於變成大出包的關鍵。

風格大混搭

歲月、家具和各式各樣擺設的積累，反映出我們的個性、過往的足跡，以及鍾愛過和現在喜歡的人、事、物。這份非常私人、獨一無二的混合體，賦予了室內陳設風格和生命。所以與其加以壓抑、隱藏，不如令其純化、昇華。

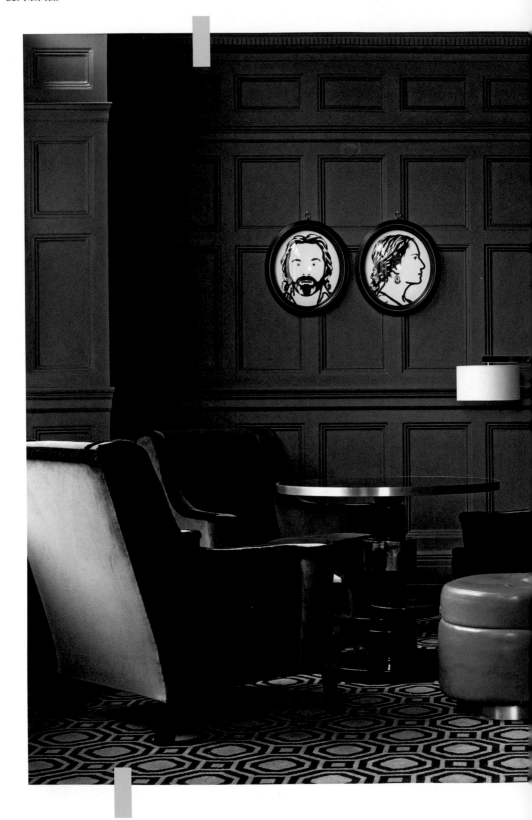

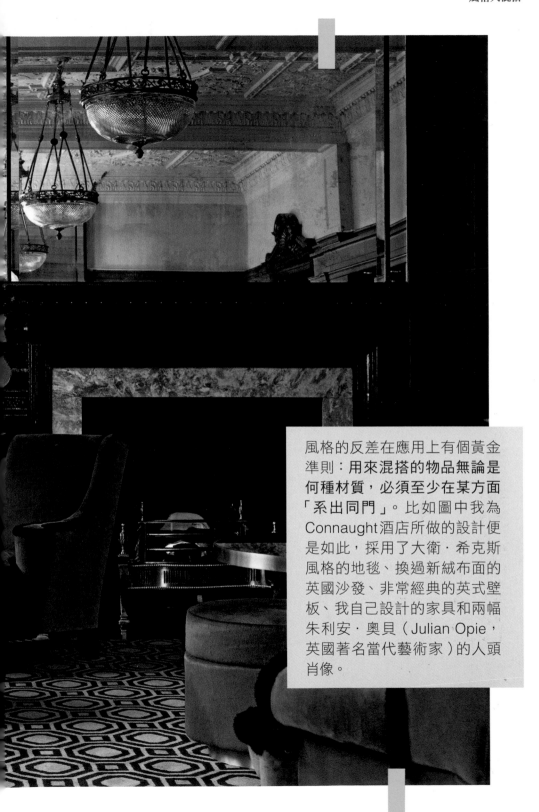

風格的反差在應用上有個黃金準則：用來混搭的物品無論是何種材質，必須至少在某方面「系出同門」。比如圖中我為Connaught酒店所做的設計便是如此，採用了大衛·希克斯風格的地毯、換過新絨布面的英國沙發、非常經典的英式壁板、我自己設計的家具和兩幅朱利安·奧貝（Julian Opie，英國著名當代藝術家）的人頭肖像。

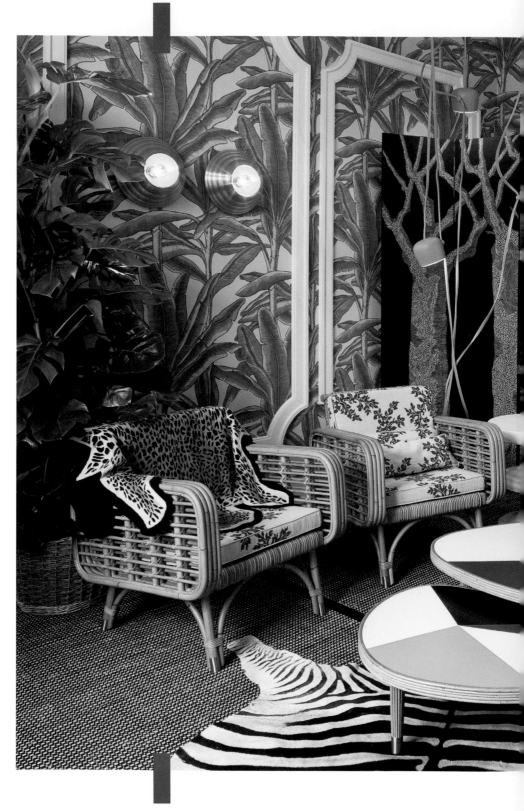

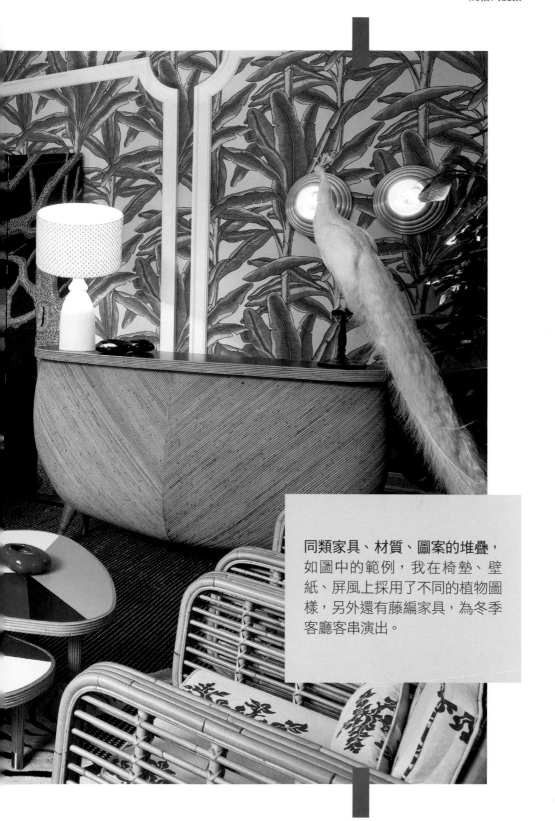

同類家具、材質、圖案的堆疊，如圖中的範例，我在椅墊、壁紙、屏風上採用了不同的植物圖樣，另外還有藤編家具，為冬季客廳客串演出。

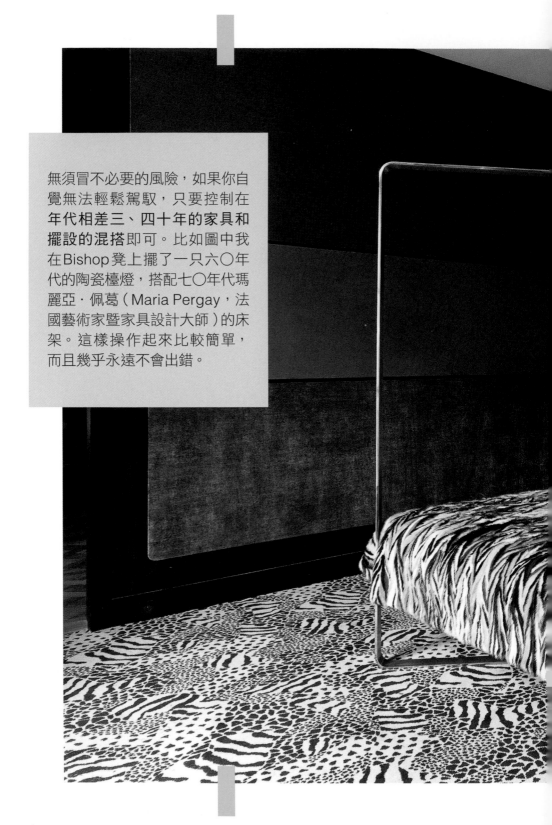

無須冒不必要的風險，如果你自覺無法輕鬆駕馭，只要控制在**年代相差三、四十年的家具和擺設的混搭**即可。比如圖中我在Bishop凳上擺了一只六〇年代的陶瓷檯燈，搭配七〇年代瑪麗亞・佩葛（Maria Pergay，法國藝術家暨家具設計大師）的床架。這樣操作起來比較簡單，而且幾乎永遠不會出錯。

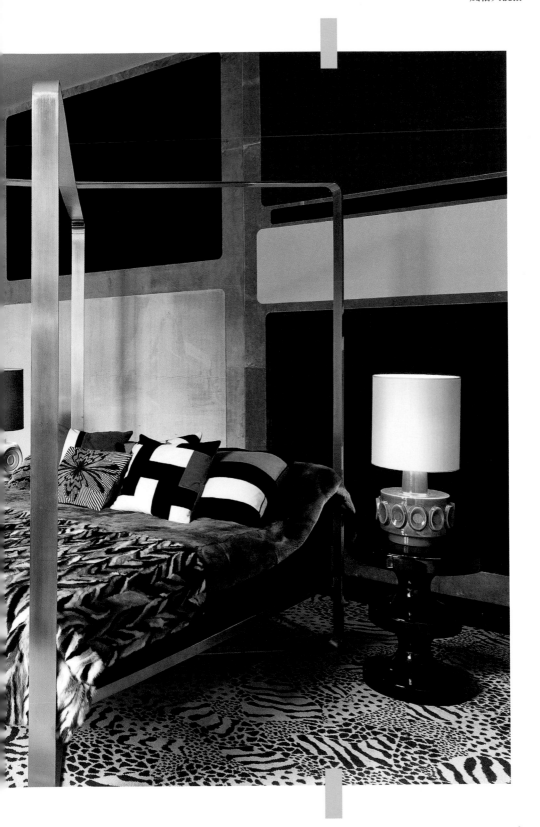

男女共聚一堂

一個人的性別取向，也會反映在自家生活的空間！請大膽嘗試
混搭兩種不同性別的元素，例如在一間裝潢成粉膚色的房間裡
擺一張 Prouvé 的桌子。為了在各種情況下都能運用自如，請
先學習如何分辨材質、色彩、造型和印花所代表的性別。

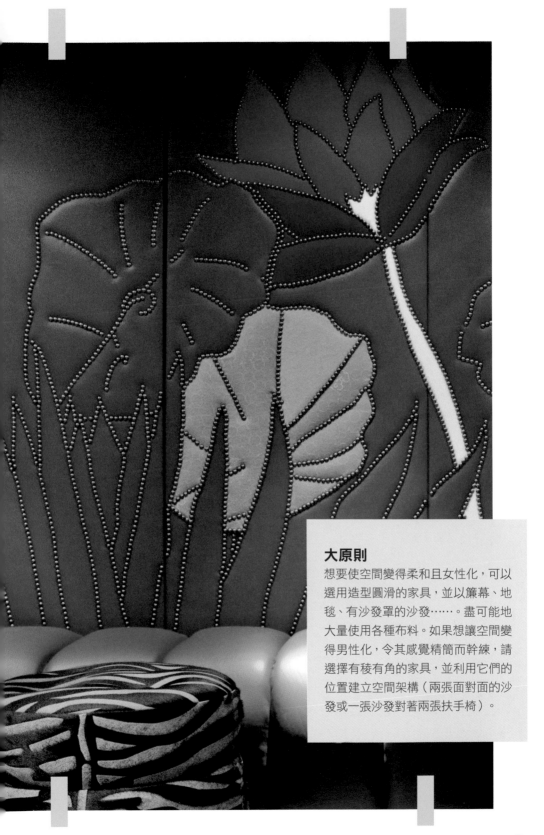

大原則

想要使空間變得柔和且女性化，可以選用造型圓滑的家具，並以簾幕、地毯、有沙發罩的沙發……。盡可能地大量使用各種布料。如果想讓空間變得男性化，令其感覺精簡而幹練，請選擇有稜有角的家具，並利用它們的位置建立空間架構（兩張面對面的沙發或一張沙發對著兩張扶手椅）。

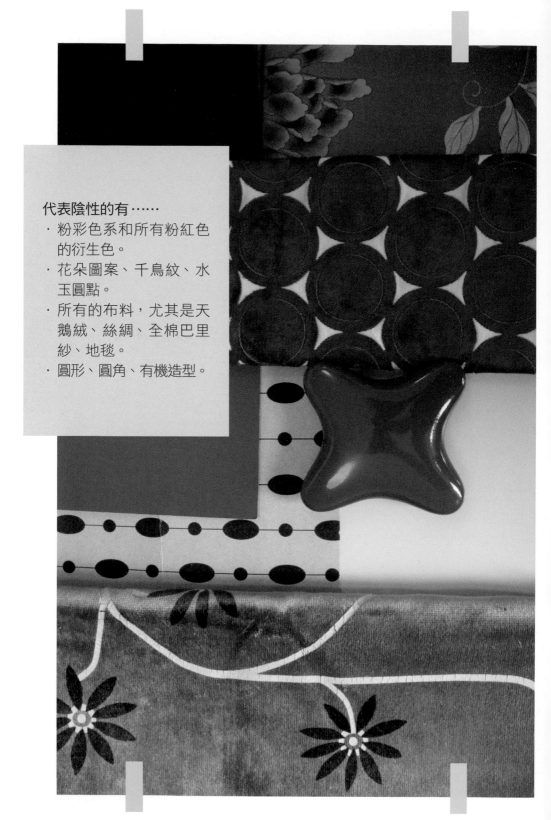

代表陰性的有……

· 粉彩色系和所有粉紅色
 的衍生色。
· 花朵圖案、千鳥紋、水
 玉圓點。
· 所有的布料,尤其是天
 鵝絨、絲綢、全棉巴里
 紗、地毯。
· 圓形、圓角、有機造型。

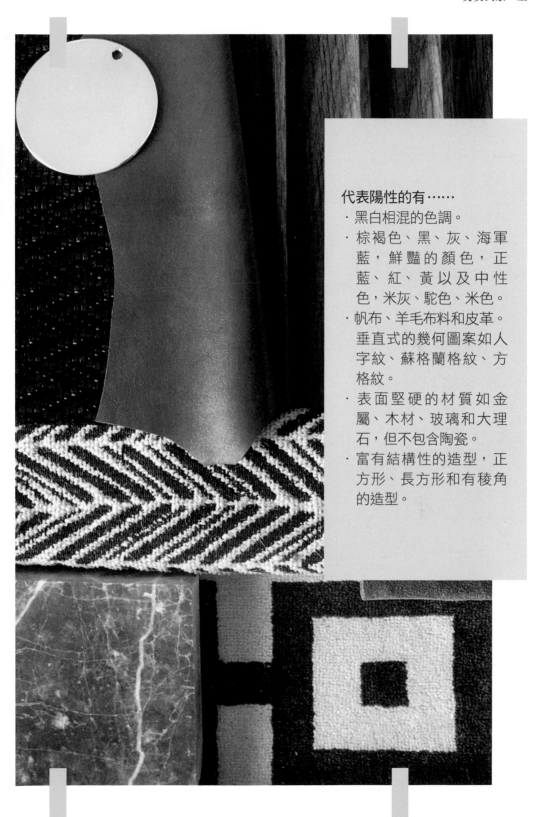

代表陽性的有……
· 黑白相混的色調。
· 棕褐色、黑、灰、海軍藍，鮮豔的顏色，正藍、紅、黃以及中性色，米灰、駝色、米色。
· 帆布、羊毛布料和皮革。垂直式的幾何圖案如人字紋、蘇格蘭格紋、方格紋。
· 表面堅硬的材質如金屬、木材、玻璃和大理石，但不包含陶瓷。
· 富有結構性的造型，正方形、長方形和有稜角的造型。

完美混搭法則

避免50／50制。太平均的結果，永遠就是普普而已。如果希望成功展現出和諧感，一定要有一方主導，讓陰或陽性其中一個元素在視覺上佔優勢。

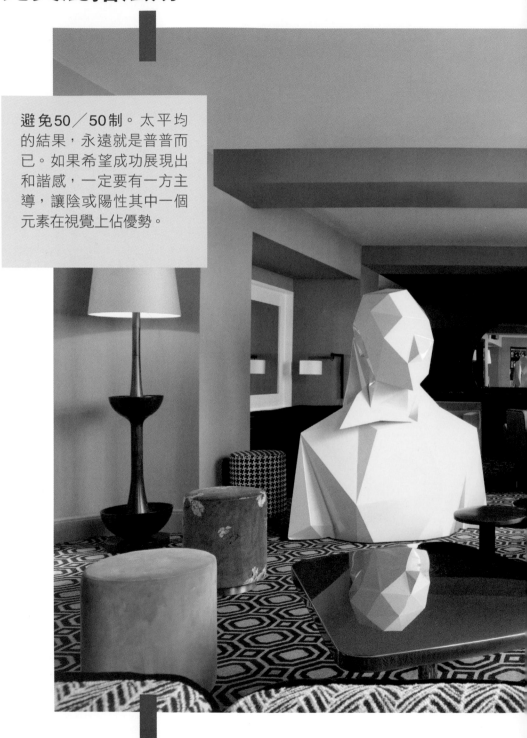

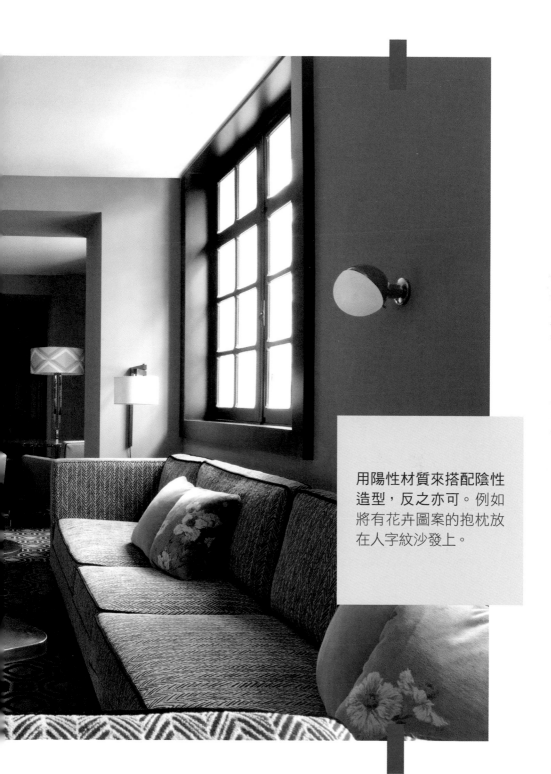

用陽性材質來搭配陰性
造型，反之亦可。例如
將有花卉圖案的抱枕放
在人字紋沙發上。

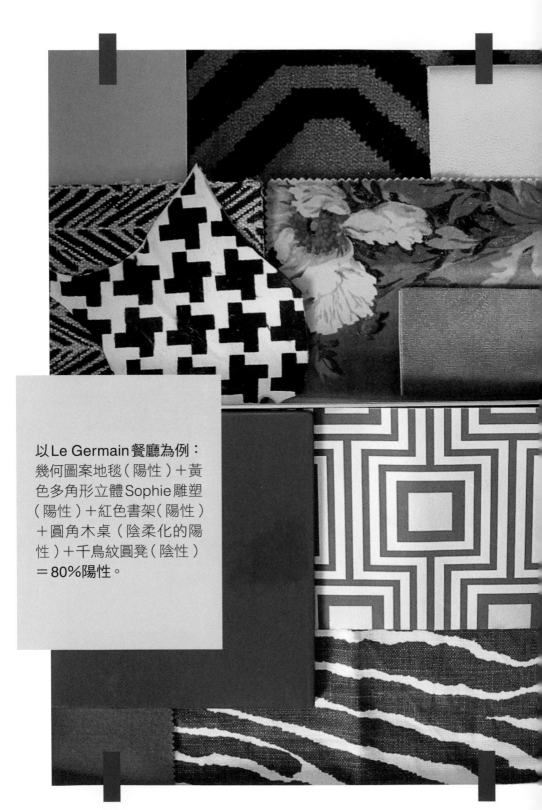

以Le Germain餐廳為例：
幾何圖案地毯（陽性）＋黃
色多角形立體Sophie雕塑
（陽性）＋紅色書架（陽性）
＋圓角木桌（陰柔化的陽
性）＋千鳥紋圓凳（陰性）
＝80％陽性。

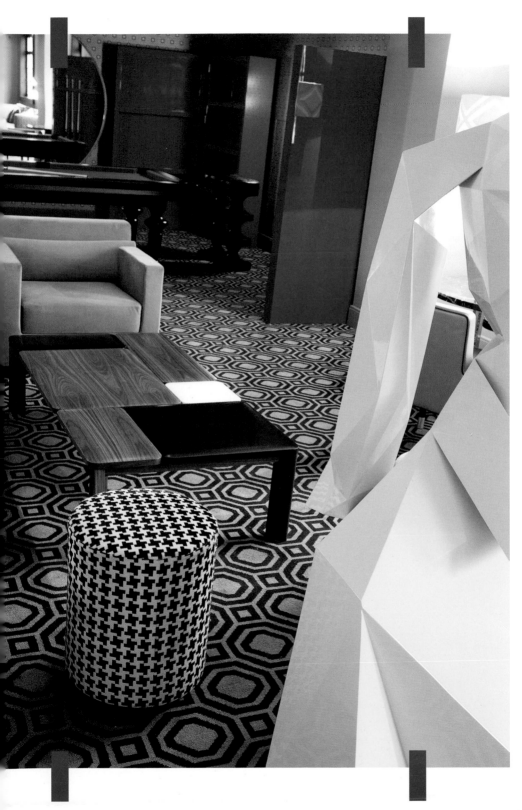

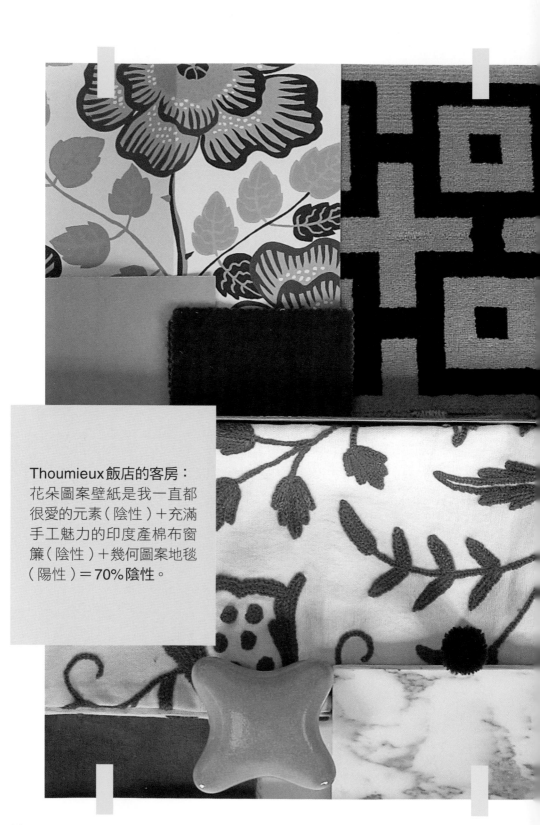

Thoumieux飯店的客房：
花朵圖案壁紙是我一直都
很愛的元素（陰性）＋充滿
手工魅力的印度產棉布窗
簾（陰性）＋幾何圖案地毯
（陽性）＝70%陰性。

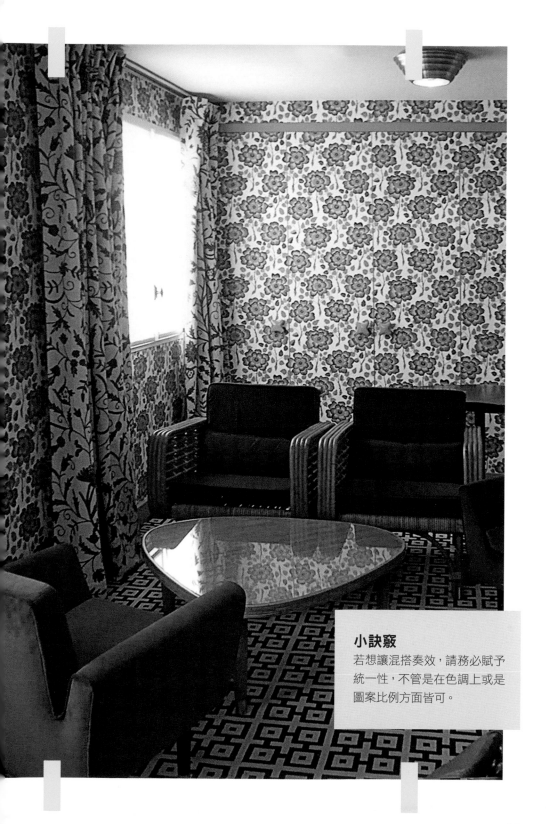

小訣竅

若想讓混搭奏效，請務必賦予
統一性，不管是在色調上或是
圖案比例方面皆可。

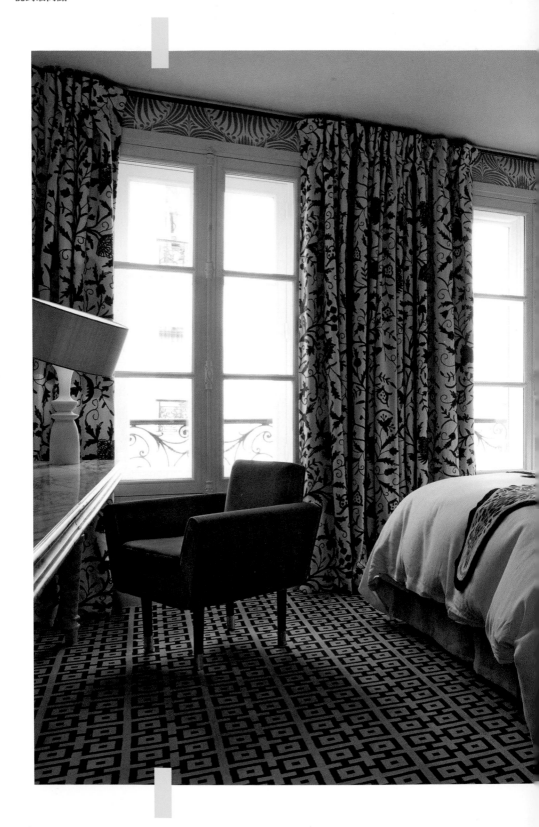

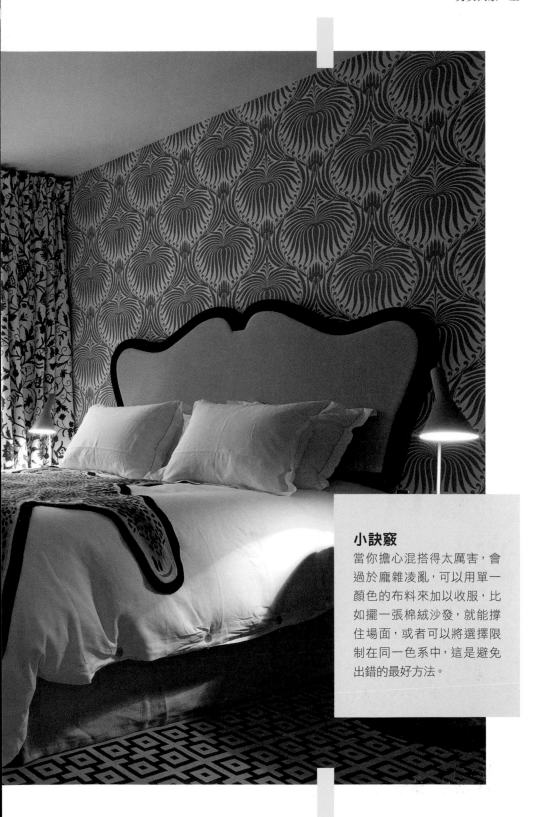

小訣竅

當你擔心混搭得太厲害，會過於龐雜凌亂，可以用單一顏色的布料來加以收服，比如擺一張棉絨沙發，就能撐住場面，或者可以將選擇限制在同一色系中，這是避免出錯的最好方法。

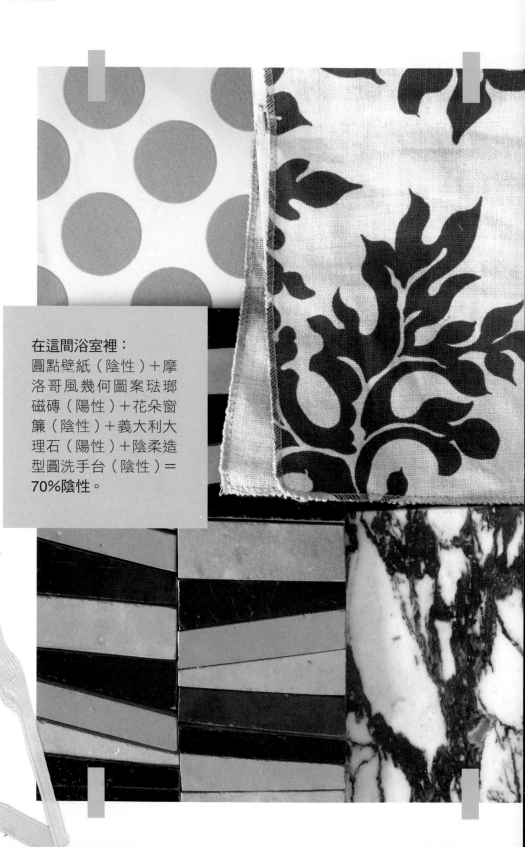

在這間浴室裡：
圓點壁紙（陰性）＋摩洛哥風幾何圖案琺瑯磁磚（陽性）＋花朵窗簾（陰性）＋義大利大理石（陽性）＋陰柔造型圓洗手台（陰性）＝70%陰性。

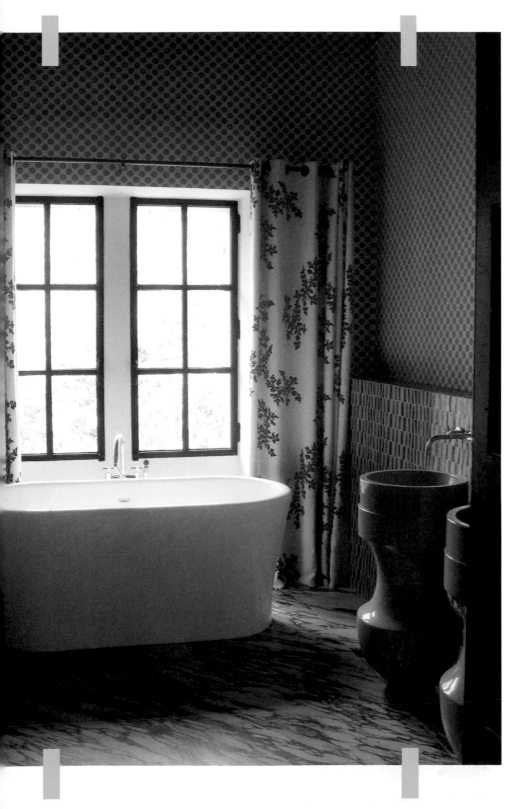

加一點黑與白
因為黑白的圖像力量到
處都奏效,不僅能吸引
目光,還能讓空間變得
有朝氣。

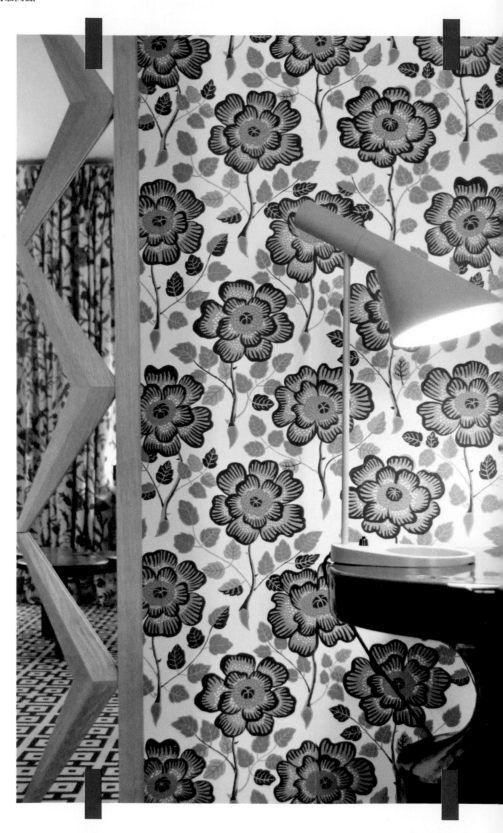

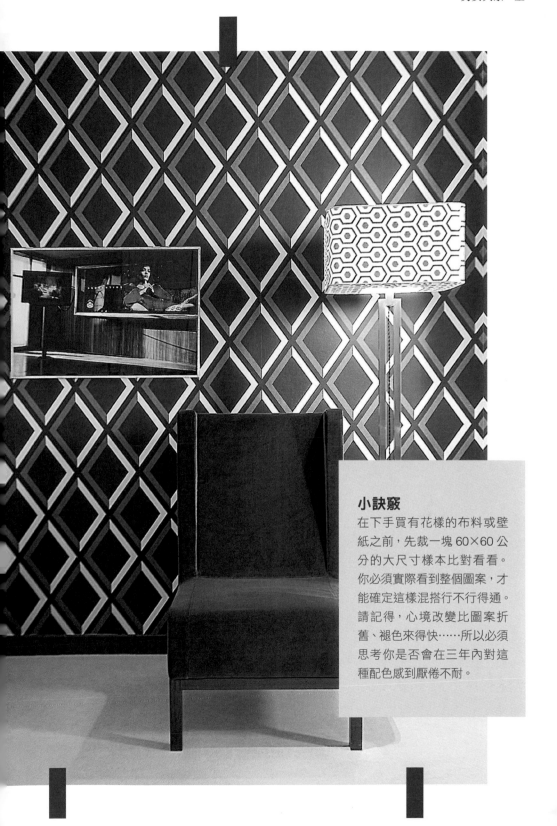

小訣竅

在下手買有花樣的布料或壁紙之前，先裁一塊 60×60 公分的大尺寸樣本比對看看。你必須實際看到整個圖案，才能確定這樣混搭行不行得通。請記得，心境改變比圖案折舊、褪色來得快……所以必須思考你是否會在三年內對這種配色感到厭倦不耐。

平價奢華時尚

到舊貨店淘一盞 **20** 歐元不到的檯燈來放在夏洛特．貝里安（**Charlotte Perriand，1903 ～ 1999，法國家具設計師**）的桌子上，或搭配一張會讓人誤以為是出自時下最夯設計師手筆的書桌，就跟找到一款跟自己櫃裡的煙裝非常相稱的 H & M 長褲一樣：這在時尚界幾乎是不可或缺的慣用手法。我曾應《*Elle*》之邀，利用 IKEA 的家具做了同類的示範。以下就是讓平價家具瞬間變得高尚的幾項準則，以及找到罕見絕配物件的法門。

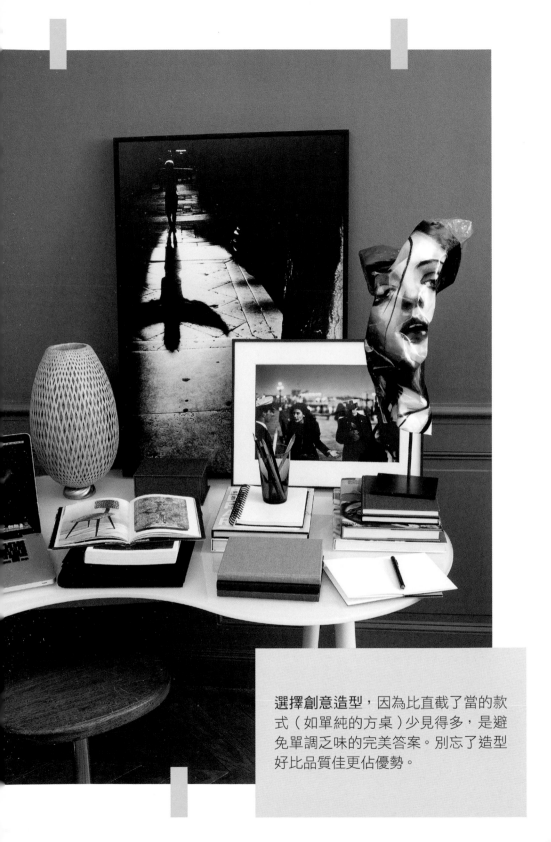

選擇創意造型，因為比直截了當的款
式（如單純的方桌）少見得多，是避
免單調乏味的完美答案。別忘了造型
好比品質佳更佔優勢。

與其選用過於常見、氾濫成災的棕褐色木料，不如選擇**工業材質**（金屬、樹脂、美耐板……）。

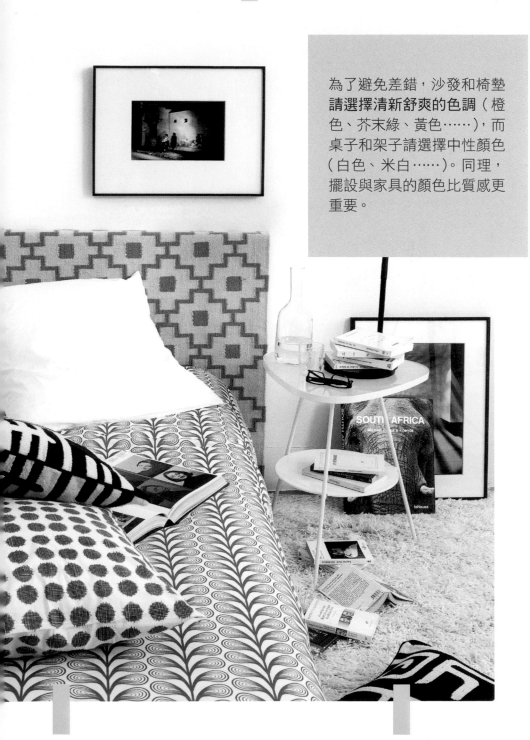

為了避免差錯，沙發和椅墊**請選擇清新舒爽的色調**（橙色、芥末綠、黃色……），而桌子和架子請選擇中性顏色（白色、米白……）。同理，擺設與家具的顏色比質感更重要。

05 動腦時間

　　挑選茶几、地毯、窗簾、漂亮檯燈……這類東西時，似乎經常令人傷透腦筋。其實，只要透過幾個概念和遵守兩、三項基本原則，就可以找到有型有款的解決之道。

茶几

客廳中央單獨游離著一件體積不小的平面家具，不僅有點單調，對我個人來說一直沒有很大吸引力。不過，就跟一只包包可以讓造型變得很時尚一樣，茶几也可以賦予客廳風格，凝聚目光焦點。所以，絕對不能草率行事。

01 對抗大塊平面的設計單品：我設計的Bluff茶几（也是我最暢銷的家具之一）。這張矮桌是以堆疊多張小桌為概念設計而成，不僅多了一分圖像變化，造型也圓潤有趣。

02 靠排列組合勝出：將兩張小或大、不成套或款式有些類似的桌子搭在一起，永遠都是好主意。記得用些漂亮東西幫它們打扮打扮。

03 一物三用：大型皮革軟凳，可當茶几、腳凳又能坐人，一舉數得！

04 既然茶几會是客廳最搶眼的家具，你也可以挑選大膽一點的顏色，或是由某個藝術家所設計、出乎意料的造型。

05 如果你不滿意家裡現有的茶几，在找到理想的替代品之前，可以在上面擺個托盤，或是幾本藝術設計類書籍，再在最上層壓一件造型漂亮的小擺設。

no!

別用花布桌巾來遮掩醜醜的茶几，那只會呈現如假包換的大學宿舍風。

窗簾和捲簾

窗簾是窗戶的衣裳，可以用來調整視野、過濾光線，還能營造氣氛。每個房間都要有窗簾，但客廳可以省略，除非你家用的是白色 PVC 窗框，因年歲有些氾黃，而窗外望出去又正對著鄰居的廚房後門。

01 遮得住整面牆的窗簾：雙向延伸，直到與前後兩個垂直牆面交接處的大幅窗簾，是遮掩暖氣機、平衡比例有問題和偏心歪斜的窗戶，或讓視覺單純化和重建整個空間的完美選項。

02 在下列情況下，捲簾是很好的選擇：1.窗戶的比例非常完美。2.天花板和窗戶之間沒有多餘的空間：此種情形必須將捲簾直接裝設在窗框上。

03 最醜的就是浴簾了。為了彌補請再多掛一張布簾。

04 窗簾和牆面的色彩強度要相近，就算是有圖案的窗簾也一樣。例如：白色牆面要配粉彩色系、淺褐或白底帶灰色印花的窗簾；漆成土耳其藍的房間，則要搭芥末黃或草地綠的窗簾。　• • •

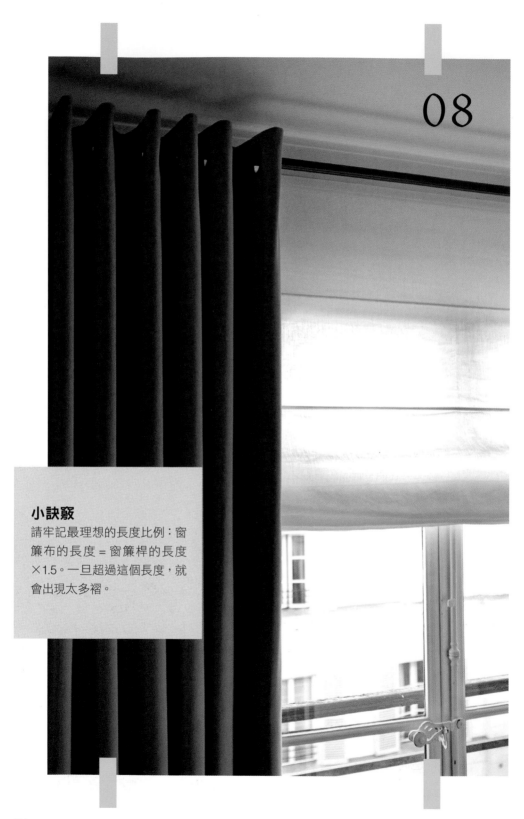

08

小訣竅

請牢記最理想的長度比例：窗簾布的長度＝窗簾桿的長度×1.5。一旦超過這個長度，就會出現太多褶。

05 窗簾布的垂墜度有點像西裝上衣的剪裁，無法忍受「差不多就好」的做工。為了避免任何差錯，我強力推薦Jules et Jim的Souveraine系列、石洗厚棉布款式或Élitis的天鵝絨材質Alter ego系列。

06 窗簾的最佳長度應該是輕觸地板即止，多一分太長，少一分太短。別指望靠簾底摺邊來扳回一成，摺邊的尺寸必須與窗簾高度成一定比例，高280公分的窗簾，摺邊最少要20公分。

07 窗簾一定要搭非常薄的原色亞麻窗紗（Nya Nordiska的Alabama White no.5，參見www.nya.com），或是細棉紗（cotton muslin，推薦Edmond Petit的Blanc optique）。若是沒有窗紗，我也非常喜歡百葉窗，可帶來夏天的氣息。你也可以將百葉窗和窗紗同時並用，完全沒問題！

08 窗簾桿應該選用簡單的環氧樹脂塗層，或深灰色金屬材質，桿子的兩頭都必須至少各比窗框多出40公分。我自己都是在Home Sails（www.homesails.fr）選購，這是我信賴的家飾廠商，他們家的做工總是又細又好。

no!

小心別用：
- 暗紅色天鵝絨窗簾，讓人以為身處劇院。
- 原木、亮面黃銅、不鏽鋼窗簾桿。
- 穿桿簾、窗簾盒、綁繫帶、留「裙擺」，這些款式已經徹底過時了，除非你住在18世紀的貴族府邸裡。
- 尼龍亮光窗紗，儘管它有可能重回流行舞台……

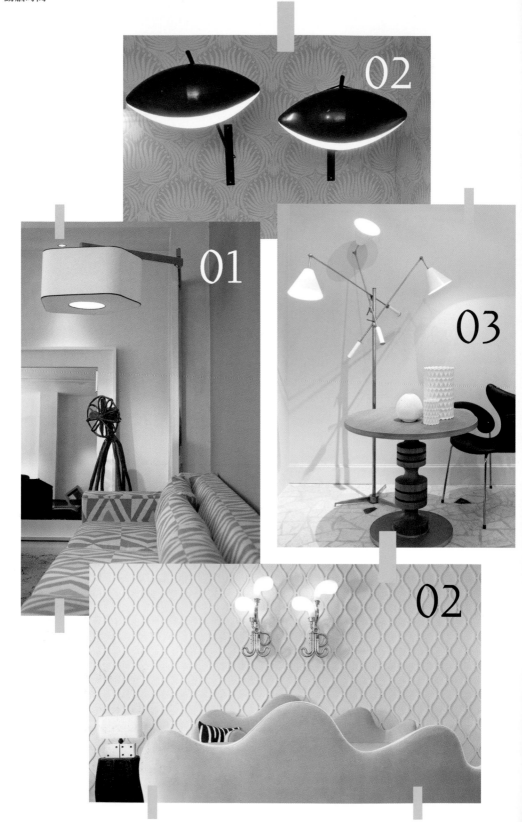

燈具

燈具的選擇有兩大規則：同一個房間裡要選用不同類型（落地燈、吊燈……），然後要讓它們分別散佈在房間各個角落，讓自己被來自四面八方的光線包圍。理想的狀況下，9 坪大的房間裡要有 7 盞燈，6 坪的要 5 盞燈，以此類推（盞數永遠都要是單數）。剩下的工作，就是挑選適合的燈具和相稱的燈罩而已。

01 大型落地燈，如Big Swing（我家用的就是這款）或Castiglioni的Arco，是天花板沒有佈線時，替代天花板燈的好方法。

02 兩盞壁燈中間不要掛畫作！如想以壁燈營造居家風格，可以並排設置成對的壁燈。請把它們當成牆上的雕塑！我不喜歡太高，電線孔大約離地165公分。

yes! 調光器是一定要的，尤其是天花板燈。

小訣竅

如果拿不定主意的話，可以帶著燈座直接到商場去配燈罩，這是找到適合款式的最快方法！

03 燈具跟茶几一樣，是可以馬上建立風格的元素。所以請大膽選擇有點特別、與眾不同的款式。 ● ● ●

05

04我會到跳蚤市場買入很多燈座，然後混搭五〇、六〇、七〇年代等不同風格。

05成雙成對的落地燈並肩排列，呈現出宛如雕塑般強烈的存在感。

06寧可選擇彩色的燈罩，而不要沒創意的白色。米色和淺粉紅會讓透出來的燈光較柔和，也會讓氣色看起來更好。還有，盡量選擇布面而非紙質的燈罩。黑色外殼加金色內襯的七〇年代風格燈罩也非常時尚。

yes!

偏離中心位置的吊燈，比如掛在整個房間的一角，永遠會比吊在正中央強。從中心降下的光源會壓扁整個空間。

no!

別用有燈罩的天花板燈，這種東西早就該淘汰了！建議選擇 Jasper Morrison 為 Flos 設計的 Glo-Ball——我目前的最愛。

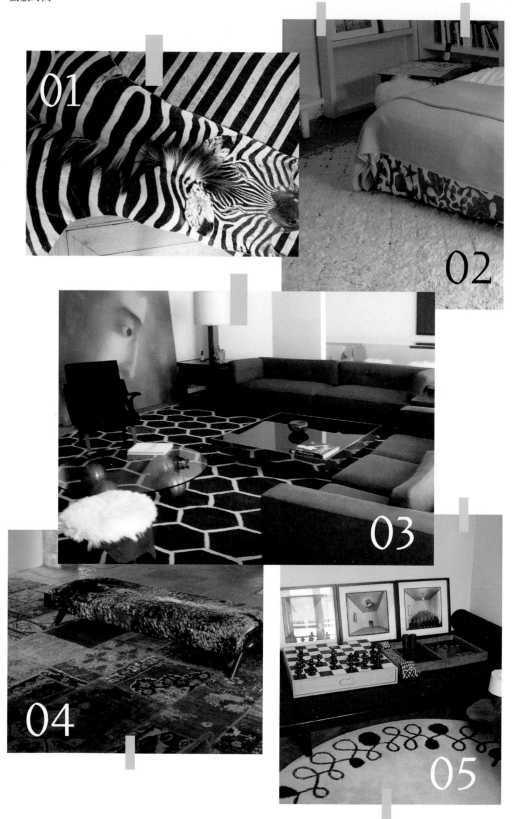

地毯

地毯有定義空間，使地板表面變得柔和、溫暖、吸音，及讓房間走起來觸感更舒適等功能。許多優點令人難以抗拒，因此地毯已經是裝潢上不可或缺的一環。

01
我最喜歡的地毯是能夠為空間增添一點鮮明圖樣的款式，例如條紋和斑馬紋等等。我也喜歡發揮創意，將兩種不同花樣重疊使用。

02
臥房裡一律採用質地柔軟的地毯，比如長毛地毯，如果有計畫前往摩洛哥旅遊，甚至可以帶回一張柏柏爾（Berber）地毯來用。

03
想要呈現出大器的感覺，請用一張超大地毯鋪滿整個房間，直到距離牆面20公分的地方為止，讓所有家具都能放上來。這是最有品味的作法，特別是選用Fedora出品的尼泊爾地毯（www.

fedoradesign.com），或是鼎鼎大名的頂級手工地毯品牌The Rug Company的產品，效果更棒。

04
同時採用兩種波斯或土耳其繡織地毯（kilim）也行得通，尤其是在大客廳裡最適合，但請勿選擇過於鮮豔匠氣的花色。如果希望混搭出來有好結果，就得限制在同一種色調內。

05
想要穩住空間，可以擺一張圓形地毯，這種地毯是小空間的良伴。

no!
比起乳牛圖案，還是選斑馬紋吧。

yes!
可以在廚房放一張地毯來遮掩醜醜的地磚。例如可機洗的舊土耳其繡織地毯，或Cogolin 最新推出、可用拖把清理的戶外用地毯。

06 試試卸妝術

　　渴望煥然一新的氣象？不必搬家也能做到！正如家裡的衣櫃一樣，很多時候只要好好整理收納一番（尤其是分門別類，一定要做），加上幾樣小配件（抱枕、毛毯、花瓶……）或自己動手為有點老舊磨損的家具修補翻新，就能讓自家公寓重現光彩。養成定期審視、更新補強的好習慣，就不會讓甜蜜家園變成讓自己沒有歸屬感的所在。

善用網拍、調換位置、盡情挖寶

「少即是多（Less is more）」：請謹記這句格言，該丟的、該送的、該賣的（請善用拍賣網站）就別手軟，像是品質很差的家具與擺設（這些是無法挽救的），跟了你捱過好幾次搬家，已經讓你感到厭倦的，還有只因為是從奶奶、嬸嬸、阿姨那裡接手，所以才捨不得丟的老東西等等。念舊懷古的情感跟打造自我風格有時是毫不相干的兩件事。跨出第一步的確有點痛，但只要試過一次你就會發現，擺脫一件笨重的家具，絕對能幫助你在家裡感到更舒適、自在。

將椅子排列組合，嘗試變更家具的位置，還有各種擺設、牆上的畫作等等。重新規劃一個空間（同時盡量遵守第1章所提及的規則），馬上就會帶來全新的氣象。如果你沒有自信，請讓鄰居們給點意見，不帶成見的新觀點總是值得參考，同時又可敦親睦鄰，一舉兩得。

只留下真心喜愛的，就算它已經不再時髦也無所謂，但其品質必須是優良的，因為時日一久，同種款式有很大機率還會重回流行舞台；如若不然，至少你還可以賣個好價錢。

給猶豫不決的家具或擺設第二次機會。方法是將它改放到另一個房間，比如說原來擺在客廳的沙發搬到玄關，或是將書房的檯燈換到廚房裡。有時候只要換個環境，就會讓你對它完全改觀。

從小處著手，帶給臥室一點新感覺。定期添置有圖案的新抱枕、造型特殊的花瓶、新的小邊桌、彩色凳子或俏皮有趣的檯燈、圓鏡、照片或藝術品……等等均可。唯一的條件就是新購入的物件必須能創造出一定的視覺效果。

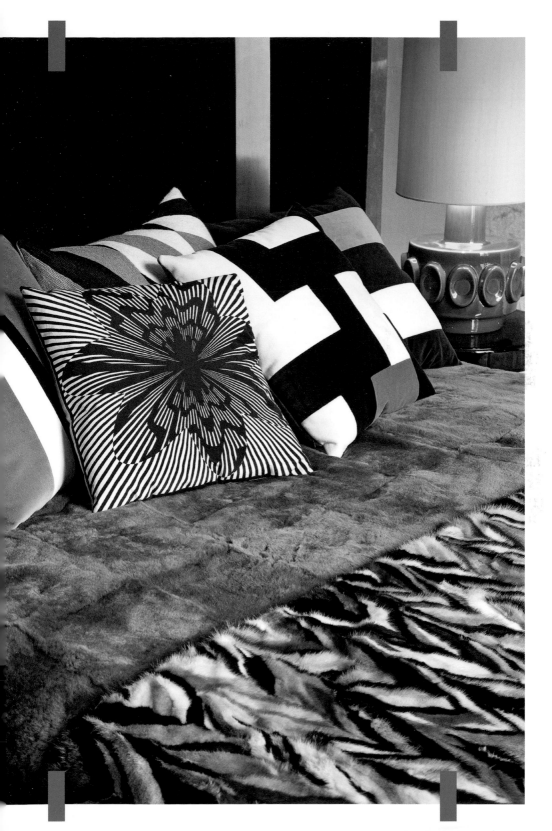

賦予家具新生命

為沙發、椅墊拉皮換面。但在下決定之前，因為沙發修理換皮面有時比買一組新的還貴，請先衡量一下舊家具的品質和價值是否值得如此大費周章。比如用了二十年的Habitat沙發（譯按：來自英國的家具連鎖店，現與IKEA隸屬同一集團），就沒必要再替它換上新衣裳。不過，椅子和小沙發處理起來便容易許多，可行性也較高。

挑選對的布料。有三種可能：1. 天鵝絨布面，這是永遠不退流行的經典（多數的布料商都有售，Élitis、Canovas……）。顏色方面，紫紅比紅色來得高招，後者巴黎人在沙發上已經用爛了；而灰色又比黑色來得強，因為這樣更能凸顯出沙發原本的造型、線條，同時放在客廳中央也不會顯得巨大又陰沈（除非你另外替它點綴了淺色鑲邊）。另外草地綠、芥末黃、番紅花黃或跟什麼都很搭的橘色、磚紅也都不錯。

2. 印花布料如條紋或水玉等圖樣（到巴黎rue du Mail這條路上的家具用布品店，你一定能挑到喜歡的款式）。
3. 到中亞或東南亞國家旅遊時帶回的蘇薩尼（Suzani）彩色刺繡或紮染布料。這可能是唯一能利用到它們的好機會！

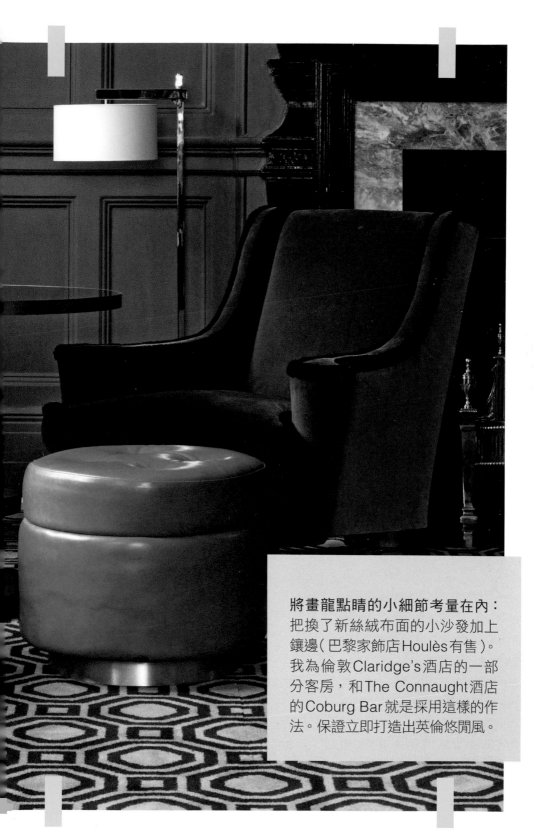

將畫龍點睛的小細節考量在內：
把換了新絲絨布面的小沙發加上
鑲邊（巴黎家飾店Houlès有售）。
我為倫敦Claridge's酒店的一部
分客房，和The Connaught酒店
的Coburg Bar就是採用這樣的作
法。保證立即打造出英倫悠閒風。

如果你的地毯磨損得厲害，看起來像祖母的老波斯地毯，且你確定它的時限已經到了，**請人把它染成黑色**或是做褪色處理（記得請專業染匠幫忙，別把洗衣機弄壞了）。你會驚喜地發現，原來它還可以撐上好一段日子。

效法阿曼（Arman，1928～2005，法裔美籍雕塑家，其創作主題之一是將樂器或廢棄的工業產品破壞、切割、燃燒重組成新作品）或荷蘭設計師Maarten Baas的Smoke Chair「焚跡」扶手椅，廢物利用。這麼做的確有些冒險（所以此種實驗是專門保留給已經準備叫清潔隊來收走的家具！），但一旦成功，你就能令老木椅變身成為藝術品，或「準」藝術品了。

讓燈罩成為你發揮藝術天分的夢幻媒材，尤其是如果你家燈罩平平無奇、色調灰暗或有點陳舊泛黃更值得一試。我曾經在家裡老舊的燈罩即興上色。此外，也可以嘗試在上頭作畫、寫字、用毛筆寫上詩句，或甚至留給小朋友自由創作，有何不可呢？也許不會成為名留青史的大作，但無論如何都會比原來的模樣更有活力。

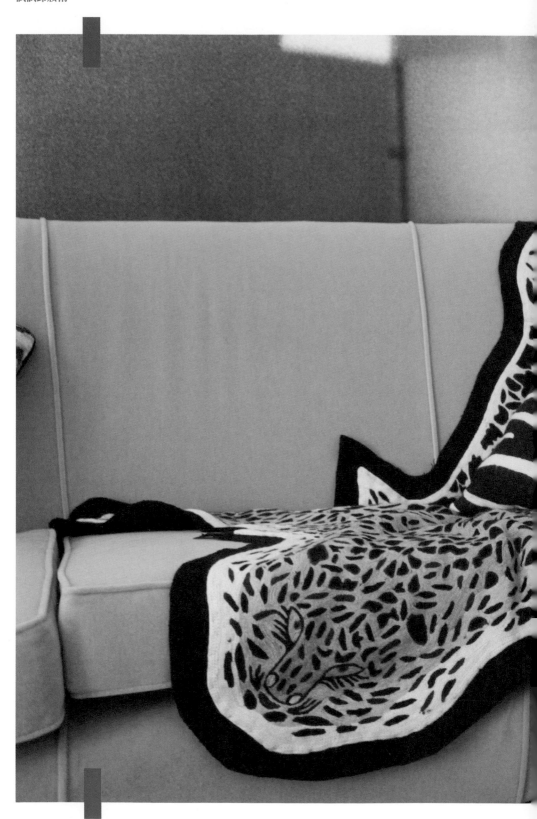

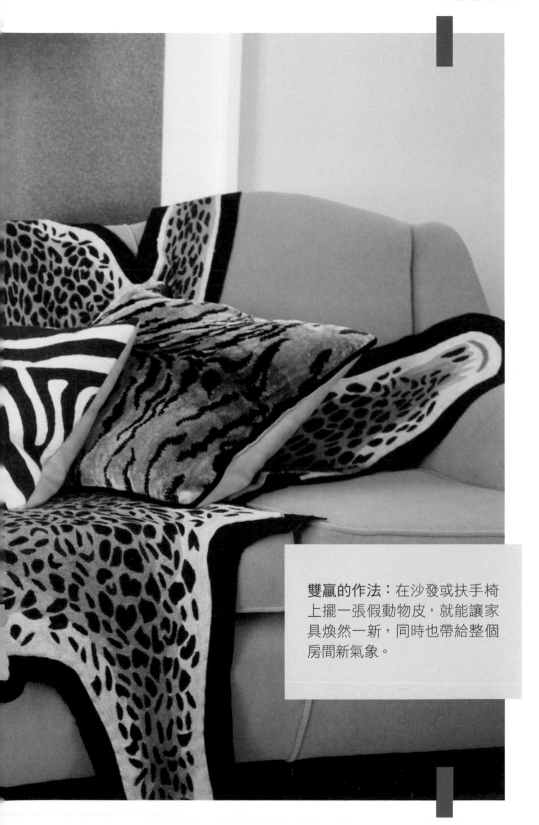

雙贏的作法：在沙發或扶手椅上擺一張假動物皮，就能讓家具煥然一新，同時也帶給整個房間新氣象。

07 拋開成見

　　「粉紅色太老套」，「衣櫥和綠色植物是祖母家的東西」，「通俗文化很……媚俗」……別往這些成見裡鑽，它們可都曾出現在我的風格排行榜上。所以我的建議是，只要你敢沒什麼不可以，放膽一試吧！

綠植重現江湖

選擇大器、茂盛，幾乎像棵樹一樣顯眼的綠色植物。正確作法如下：將兩棵大印度橡膠樹或蓬萊蕉（在巴黎可於 Moulié、Truffaut 或 Rungis 購得），在窗戶兩邊各放一株，像窗簾一樣把整扇窗戶框起來。無論怎麼擺，記得千萬別把裝在塑膠盆裡的橡膠樹直接丟在房間的陰暗角落裡，這是致命的錯誤！

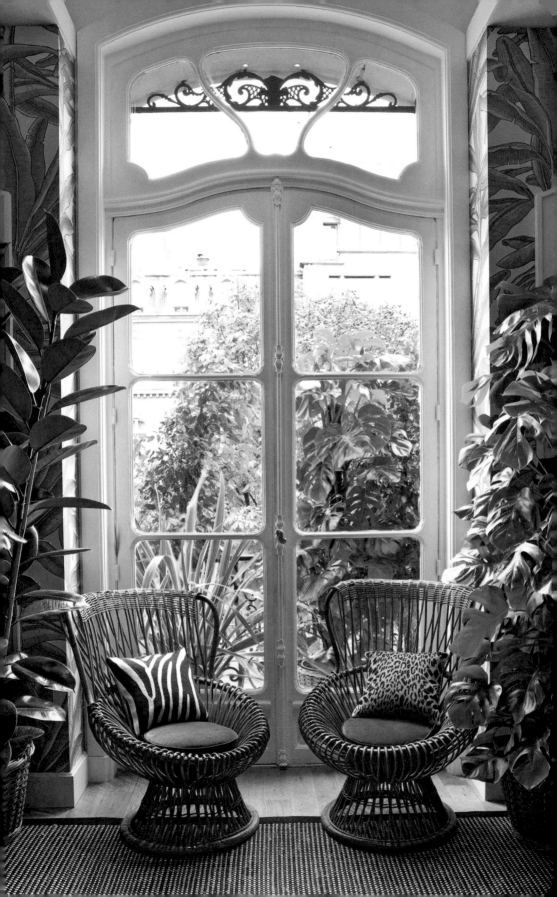

玫瑰人生

我們對粉紅色的回歸大表歡迎，因為這是少女的顏色，令人神清氣爽，其青春可人的氣息也教人非常受用。紫紅天鵝絨很適合沙發、扶手椅和矮凳，我為濱海酒店 Townhouse 用的是亮桃紅，而粉刷牆面時則可選擇平光或光亮粉膚色和鮭魚粉紅（我家餐廳就是準備漆成這個顏色）。至於古董玫瑰色，到哪都行得通。

櫥櫃大復出

在以前，這絕對是祖母家的代表，今天，它卻是最潮的家具。我們喜歡現代版的櫥櫃，無論是藤編、金屬結構還是玻璃拉門都好，就是別選中式和宛如龐然大物的老式櫥櫃。擺放的方式要特別注意，千萬別側著放，因為櫃子的側面大多不怎麼討喜。

粗俗之必要

不願冒任何風險，害怕犯錯，結果就是難以呈現任何風格！而且，裝潢擺設上完美到一絲不苟的住家，反而沒有人味，與賣場的展示區無異。所以，家中一定要有些雖說不出是美是醜，卻是自己所鍾愛的事物，無論是一幅畫作，某樣家具、擺設、餐盤或是一張編織毛毯，只要是屬於你的選擇，就有其存在價值，且永遠都是最有趣的特色。

08 全球淘寶指南

　　本章將列出我在巴黎和全球其他城市裡最愛的去處，提供讀者作為旅行探訪和激發靈感的參考。

貝魯特

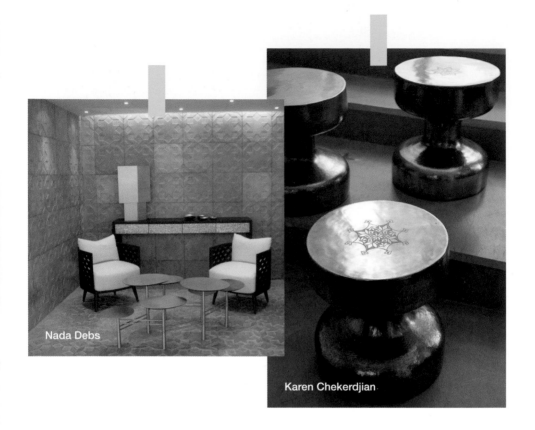

Nada Debs

Karen Chekerdjian

Nada Debs

設計師將黎巴嫩傳統裝飾風格重新詮釋，賦予符合二十一世紀的現代觀點。另一方面，她也將多年日本生活經驗的心得表現在作品的極簡主義中，Pebble Table是其代表作（見圖）。這是她最成功的設計之一，也是我的最愛。

Moukhalsieh Street, Building E-1064, Saifi Village, Beirut Tel. + 961 (0) 1 999 002 www.nadadebs.com

Karen Chekerdjian

新崛起的黎巴嫩女設計師，就跟Bishop是我的代表作一樣，Yo-Yo凳子（見圖）也正逐漸成為她的招牌標記。

Derviche Haddad Street, Fayad Building, Port District, Beirut Tel. + 961 (0) 1 570 572 www.karenchekerdjian.com

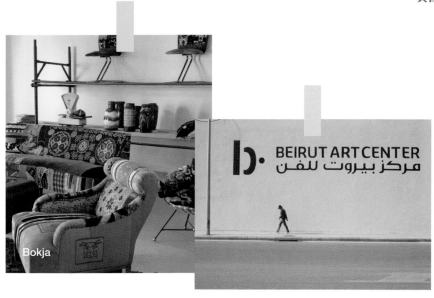

Bokja

Karim Bekdache

他是國際知名的法國設計師尚・羅耶勒
（Jean Royère）黎巴嫩合夥人的孫子，非
常年輕時便已投入設計產業；在從事建築
專業的同時，也開設了一家大型藝廊，展
示自己鍾愛的五〇到七〇年代的家具，無
論是否出自名家手筆的款式都有。

Kassab Building, Madrid Street,
Mar Mikhael, Beirut
Tel. + 961 (0) 1 566 323
www.karimbekdache.com

Bokja

Hoda Baroudi 和 Maria Hibri 從事復古家
具翻新已有12年歷史，他們大膽選用蘇薩
尼刺繡、古董地毯、斜紋軟呢、天鵝絨等
不同質感、風格的布料，為家具換新衣。
混搭的成果令人驚豔，風靡米蘭、紐約、
巴黎等時尚首都。

Mukhallassiya Street, Building 332,
Saifi Village, Beirut
Tel. + 961 (0) 1 975 576
www.bokjadesign.com

Smog Gallery

建築師 Gregory Gatserelia 專門將年輕設
計師介於藝術和設計之間的作品投入生產
並加以發表，成績斐然，引人入勝。

Dagher Building, 77, Senegal Street,
Karantina, Beirut
Tel. + 961 (0) 1 572 202
www.smogallery.com

Beirut Art Center

三年前，藝廊經理人 Sandra Dagher 和影
像工作者 Lamia Joreige 將一座老裝潢工
廠改裝成藝術中心，經營得有聲有色，聲
名遠播。儘管地點有些偏僻，為了他們極
其前衛的展覽，還是非常值得專程前往。

Jisr El Wati, Corniche an Nahr,
Building 13, Street 97, Zone 66,
Adlieh, Beirut
Tel. + 961 (0) 1 397 018
www.beirutartcenter.org

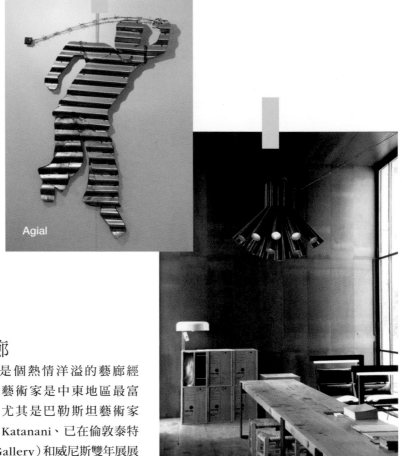

Agial 藝廊

Saleh Barakat是個熱情洋溢的藝廊經
理人,旗下的藝術家是中東地區最富
才華的一群,尤其是巴勒斯坦藝術家
Abdulrahman Katanani、已在倫敦泰特
美術館(Tate Gallery)和威尼斯雙年展展
出過的Ayman Baalbaki,還有超讚的雕
塑家Saloua Raouda Choucair。

63 Abdul Aziz Street, Hamra
District, Beirut
Tel. + 961 (0) 1 345 213
www.agialart.com

Orient 499

從黎巴嫩製純棉居家用布品到當地特產的
橄欖油皂,還有中東地毯⋯⋯每次我只要
走進這家店,就什麼都想打包帶走!

499 Omar Daouk Street, Hammoud
Building, Mina el Hosn, Beirut
Tel. + 961 (0) 1 369 499
www.orient499.com

.PSLAB

我跟這公司的訂製燈具設計師建立了固
定的合作關係。在Monte Carlo Beach、
Thoumieux、Cloître這些飯店的設計
中,用的都是這家的燈具!他們的展示區
就像超大的燈具實驗室。

Nicholas El Turck Street, Mar
Michael, Beirut
Tel. + 961 (0) 1 442 546
www.pslab.net

Mömo at the souks

Basta 跳蚤市場

長久以來，黎巴嫩和法國藝廊業者都會到
這個古董商店區採買。如今，當地的貨源
雖然略顯乾涸，但還是可以找到五〇年代
的藤椅、哈里·伯托埃（Harry Bertoia，
1916～1978）設計的椅子、古董吊燈、
五〇年代的瓷器等等，當然很可惜地也有
不少假貨。不過，還是可以前往感受一下
中東式跳蚤市場的風情。

Kharsa Street, Basta, Beirut

Tawlet

在這裡，每天都可以品嚐到由山區村落主
婦精心烹調的各種黎巴嫩地方料理。在知
名主廚Kamal Mouzawak的指揮下，成
功融合各種美味創意，也讓餐廳登上了美
食雜誌《Tout-Beyrouth》。

Sector 79, Naher Street 12
(Jisr el hadid), Chalhoub Building 22,
Beirut Tel. + 961 (0) 1 448 129
www.tawlet.com

Mömo at the souks

繼Sketch、Momo、le 404、Andy
Wahloo、le Derrière之後，別名Mömo
的Mourad Mazouz在黎巴嫩新市場區開
設了一家擁有超大露天座的餐廳。其餐點
一如既往，不僅混合了各種料理風格，也
充滿趣味。

Jewelry Souk, no. 7, Beirut
Tel. + 961 (0) 1 999 767
www.momo-at-the-souk.com

Albergo

這家充滿魅力的旅館，是一棟30年代的
黎巴嫩式建築。美麗的陽台彷彿夢境一
般。

137, rue Abdel Wahab, El Inglizi, Beirut
Tel. + 961 (0) 1 339 797
www.albergobeirut.com

孟買

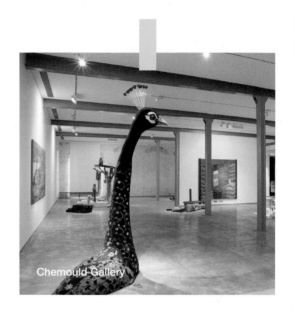

Chemould Gallery

Philipps

我很喜歡去拜訪孟買古董商Farooq Issa，因為無論是拉賈拉維瓦瓦爾納（Raja Ravi Varna，1848～1906）的彩色石版畫，以印度古法針織的古印度神話繡布，還是二十世紀初的玻璃畫，他的擺設、家具和藝術品質地、狀況都非常優良。

Madam Cama Road, opposite the Regal Cinema, Mumbai 400001
Tel. + 91 22 2202 0564
www.phillipsantiques.com

Bungalow 8

從居家設計上來說，這裡是孟買不可錯過的一站。樓高三層、美不勝收的列級古蹟建築裡，Maithili Ahluwalia以巧思將精心挑選的珍藏呈現在眾人眼前，除了復古家具，還有融入當代精神的印度手工織品與藝品，放在自家展示也一點不衝突！

Grants Building, 1st, 2nd, and 3rd floors, 17 Arthur Bunder Road, Colaba, Mumbai 400005
Tel. + 91 22 2281 9880
www.bungaloweight.com

Chemould Prescott Road Gallery

印度當代藝術大師之一Atul Dodiya，在最近一次威尼斯雙年展中代表印度參展的Gigi Scaria……如果你想認識印度最頂尖的藝術家，這正是你此行必訪的藝廊。（如果你沒有前往孟買的計畫，每年十月舉行的巴黎當代藝術博覽會〔Foire internationale d'art contemporain，簡稱Fiac〕也有展出）

Prescott Road, Queens Mansion (3rd floor), G. Talwatkar Marg, Fort, Mumbai 400001
Tel. + 91 22 2200 0211
www.gallerychemould.com

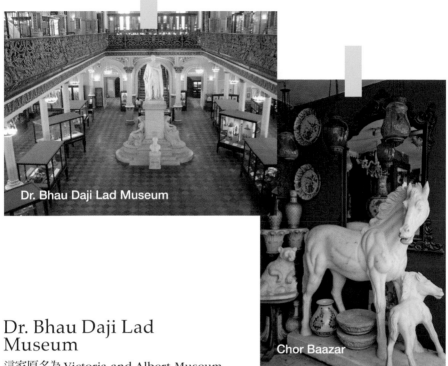

Dr. Bhau Daji Lad Museum

Chor Baazar

Dr. Bhau Daji Lad Museum

這家原名為Victoria and Albert Museum 的博物館是個貨真價實的寶藏，在孟買來說也是個相當特別、令人驚喜的地方。這棟美麗又迷人的帕拉第奧風格別墅，有著茴香綠牆面與金色廊柱裝飾，近期的修復工程花費將近五年才告一段落，其主要收藏為十九世紀的手工藝術品。有點類似西方世界的裝飾藝術博物館。

91/A, Rani Baug, Dr. Ambedkar Marg, Byculla East, Mumbai, Maharashtra 400027
Tel. + 91 22 2373 1234
www.bdlmuseum.org

Chor Baazar

我每到一個城市總會上當地的跳蚤市場逛逛。這個市場非常奇特，在此你可找到水晶吊燈、古董鏡子、彩色玻璃燈籠和一些復古家具，整體氣氛也非常印度。

Mutton Street, Mumbai

Hamilton Studio

82歲的攝影師Ranjit Madhavji在拍過英國最顯貴的紳勛爵士、印度王公或六〇年代的好萊塢明星之後，繼續為即將步入禮堂的印度年輕人和當地士紳服務。他的工作室數十年來從來沒變動過，可說是貨真價實的歷史古蹟，想參觀的人可得趕在大師仙遊前加緊腳步了。

NTC House, Narotam Moraji Marg, Ballard Estate, Mumbai 400038
Tel. + 91 22 2261 4544

伊斯坦堡

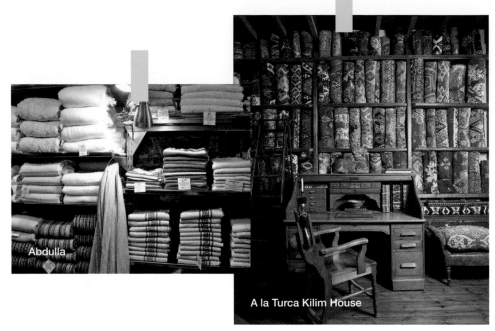

Abdulla

A la Turca Kilim House

A la Turca Kilim House

這家店位於Çurkurcuma區一棟舊時王公
貴族的宅邸，店主Erkal Aksoy以雅致的
品味，將精心挑選的土耳其繡織地毯、古
董還有稀奇古怪的物件，全集結在四層樓
的美麗建築裡。

Faik Paşa Caddesi No. 4,
Çukurcuma, Cihangir, Istanbul
Tel. + 90 (0) 212 245 29 33
www.alaturcahouse.com

Hall Shop

來在此地可參觀紐西蘭室內設計師
Christopher Hall的設計，和他以當代角
度重新詮釋的東方風家具。

Faik Paşa Caddesi, No. 6,
Çukurcuma, Cihangir, Istanbul
Tel. + 90 (0) 212 292 95 90
www.hallistanbul.com

Abdulla

想買土耳其大浴巾Pestemal，一定得
到這家位於大市集內的店，因為他們的
Pestemal是手工紡織，以植物染料染色，
非常漂亮，夏天拿來當游泳池巾也最有特
色。

Halicilar Caddesi 58–60
Kapaliçarşi (Grand Bazaar), Istanbul
Tel. + 90 (0) 212 526 30 70 and
Alibaba Türbe Sokak No. 25
Nurosmaniye, 34440 Istanbul
www.abdulla.com

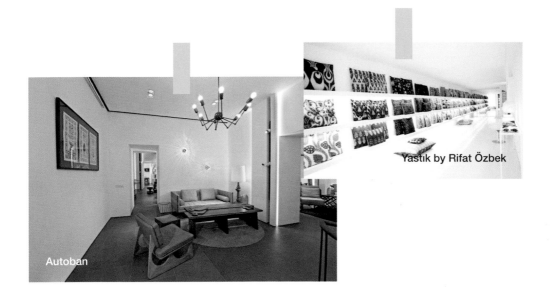

Autoban

Yastık by Rifat Özbek

Autoban

這家展間陳列了明星建築師和設計師雙人組Seyhan Özdemir與Sefer Çaglar的所有作品，不容錯過。他們的木製燈具尤其成功，我最喜歡的是Big Lamp、Magnolia Lamp及Wing Lamp。

Sinanpaşa Mah, Süleyman Seba Cad. No. 16–20, Akaretler Beşiktaş, 34357 Istanbul
Tel. + 90 (0) 212 236 92 46
www.autoban212.com

Yastik by Rifat Özbek

知名土耳其時裝設計師Rifat Özbek的概念店，但裡頭並無任何一款他所設計的服裝，而是他充滿色彩與異國風情的靠墊系列，一字排開，井然有序，彷彿圖書館一般的氣派，令人驚豔。買一款靠墊就像買張明信片一樣，可作為造訪這個城市的紀念。

Şakayik Sokak, Olcay Apt. No. 13/1 Teşvikiye, Şişli, Istanbul
Tel. + 90 (0) 212 240 87 31
www.yastikbyritatozbek.com

開普敦

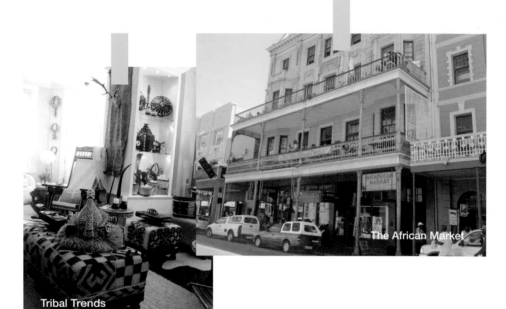

Tribal Trends

The African Market

維多利亞港

這是到開普敦不可錯過的景點之一，其中最知名的地標，包含用裝可口可樂的紅色塑膠箱做成的大型雕塑；它出自南非最重要設計師之一Porky Hefer之手，後者最有名的作品就是可供人居住，非常具詩意的大型仿生鳥巢。

長街（Long street）

這條有名的商店街上，有非常多當地的手工藝店鋪，其中當然有不少值得一訪。你可以隨興花時間慢慢參觀，或是直接前往下列地點尋寶：

Tribal Trends

這家店的手工作品均以時尚的角度重新詮釋設計。我超愛Mustard Seed的碗盤和花朵造型的杯子，還有Ardemore的祖魯動物餐具，正好跟上這股素人品味的通俗文化流行風潮。商品有點小貴，但每樣都是獨一無二的。這裡也有畫框、靠墊和出自南非藝術家和設計師手筆的現代版傳統家具。

Winchester House, 72–74 Long Street, Cape Town 8001
Tel. + 27 (0) 21 423 8008

The African Market

你可以在這家店找到所有當地的手工藝品。

76 Long Street, Cape Town 8001
Tel. + 27 (0) 21 426 4478

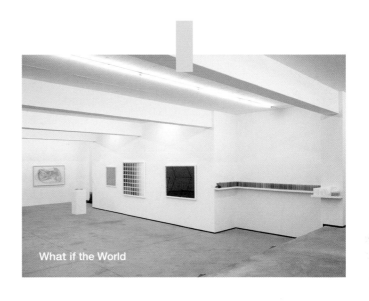

What if the World

Woodstock區

位於開普敦東部，是該市歷史最悠久，也是最活躍熱鬧的社區之一，絕對必訪。大型藝廊、設計師展間、餐廳、時尚潮店……均群聚於此，還有以非常漂亮的舊餅乾工廠翻新改建而成的有機市場（每週末開放）。這一區不能錯過的有：

Stevenson

開普敦最棒的藝廊之一。我最喜歡的是Hylton Nel的陶瓷和Guy Tillim與Pieter Hugo的攝影作品。

Buchanan Building, 160 Sir Lowry Road, Woodstock, Cape Town 7925
Tel. + 27 (0) 21 462 1500
www.stevenson.info

What if the World

若想認識新崛起的南非藝術家，一定要到這裡看看。

1 Argyle Street, Woodstock,
Cape Town 7925
Tel. + 27 (0) 21 802 3111
www.whatiftheworld.com

Gregor Jenkin studio

我非常欣賞這裡既精緻又很有風格的家具。

1 Argyle Street, Woodstock,
Cape Town 7925
Tel. + 27 (0) 21 424 1840
www.gregorjenkin.com

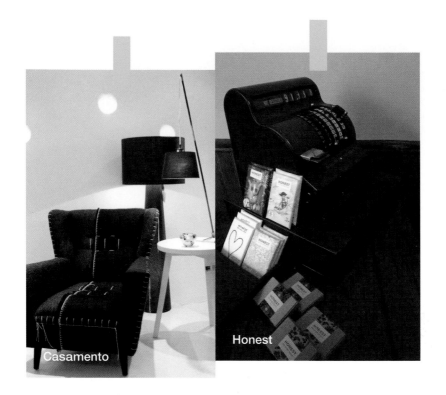

Casamento

Honest

Goodman Gallery

前往這家藝廊的路程的確有點曲折，但可別因此就輕言放棄，其所舉辦的展覽總是值得專程跑一趟。事實上，Goodman 不僅是南非最頂尖的藝廊之一，在國際舞台上也頗有能見度（在巴塞爾藝術展〔Art Basel〕跟 Fiac 都有參展），旗下的藝術家如 Ghada Amer、Kader Attia、Kendel Geers 或 Sigalit Landau，通常都具備獨特的創作理念，或某種對社會現狀的質疑和訴求。

3rd floor, Fairweather House,
176 Sir Lowry Road, Woodstock,
Cape Town 7925
Tel. + 27 (0) 21 462 7573

Casamento

這家沙發、椅墊專門店，採用經常是獨一無二的布料加以拼接做成沙發布面，成品簡鍊、具有創意且充滿魅力。

160 Albert Road, Woodstock,
Cape Town 7925
Tel. + 27 (0) 21 448 6183
www.casamento.co.za

Honest

這家小而美的巧克力鋪，在開普敦到處都有分店；在老闆的巧手之下，家家都變成了當地最迷人的必訪專賣店之一。而他們的自製有機巧克力也相當美味，與品味高竿的裝潢一樣完美！

66 Wale Street, Cape Town 8001
Tel. + 27 (0) 21 423 8762
www.honestchocolate.co.za

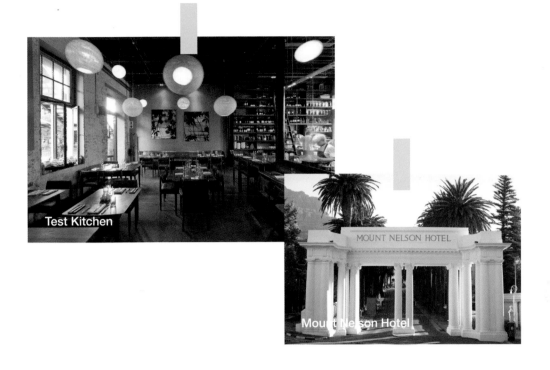

Test Kitchen

Mount Nelson Hotel

Test Kitchen

美食家們得特別留意了，這家位於餅乾工
廠裡的餐廳有點像開普敦版的「Noma」
（獲選全球最佳餐廳的哥本哈根餐廳），其
主廚 Luc Dale-Robert 也是料理權威人物
之一。

The Old Biscuit Mill, 375 Albert Road,
Woodstock, Cape Town 7925
Tel. + 27 (0) 21 447 2337
www.thetestkitchen.co.za

Mount Nelson Hotel

充滿舊殖民風情的旅館，有相當迷人的花
園，且絕對是開普敦最舒適宜人的地點之
一，讓我馬上想放下行李，在這裡住它個
幾星期，甚至好幾個月……。不僅如此，
從這裡走幾步路就可以到長街，實在是逛
街購物最理想的落腳處。

76 Orange Street, Cape Town 8001
Tel. + 27 (0) 21 483 1000
www.mountnelson.co.za

里斯本

1300 Taberna, LX Factory

LX Factory的前身是靠近塔盧河（Tage）的荒廢工業區，如今搖身一變，成為該城市最潮的地點之一，酒吧、時尚名店林立。最近的新寵是這家新開幕的餐廳，以古董吊燈、拼接布料沙發、大時鐘和家族肖像妝點；而所有現場看得見的家具擺設，都可以直接向餐廳洽詢購買。

Rua Rodrigues Faria 103, 1300 Lisbon
Tel. + 351 213 649 170
www.1300taberna.com

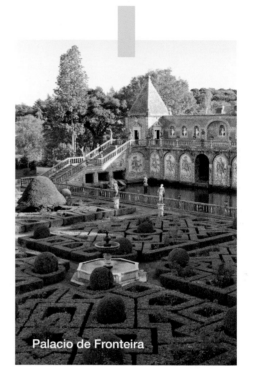

Palacio de Fronteira

A Vida Portuguesa

記者出身的Catherine Portas，將過時的典型葡萄牙產品加以設計、包裝，以符合現代品味，而（幾乎）所有經過她精心打造的品項都教人為之傾倒。我的最愛：Alentejo產的毯子和Emilio Braga的漂亮記事本。

Rua Anchieta 11, 1200-023 Chiado, Lisbon
Tel. + 351 213 465 073
www.avidaportuguesa.com

Caza das Vellas Loreto

這家店生產蠟燭已有超過兩百年歷史，絕對值得專程跑一趟。他們家的白蠟燭，雕刻得跟蕾絲花邊一樣美，特別吸引人。店面自開業以來未曾變更過，讓人彷彿置身迷你教堂墓室，我在別處從來未曾見過，非常具有代表性。

Rua Loreto 53–55, 1200-241 Lisbon
Tel. + 351 213 425 387
www.cazavellasloreto.com

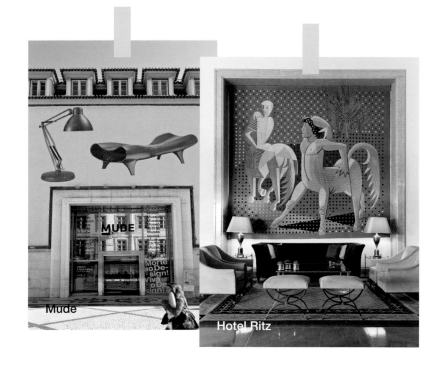

Mude

Hotel Ritz

Palacio de Fronteira

在里斯本，沒有比這個十七世紀落成的宮殿更迷人的地方了，包括義大利花園、全部鋪滿葡萄牙彩繪磁磚的亭樓還有黑天鵝，一切都那麼美不勝收。不過，因為裡面還住著這個葡萄牙顯赫家族的後裔，開放參觀的時間相當有限，出發前請一定要先查過時間表，免得敗興而歸。

Largo de São Domingos de Benfica
1, 1500-554 Lisbon
Tel. + 351 217 782 023
www.fronteira-alorna.pt

Mude

佔地一萬兩千平方公尺的舊銀行，以類似巴黎東京宮（Palais de Tokyo）的風格重新裝潢，成為時尚與設計的殿堂。超讚的！

Rua Augusta 24, 1100-053 Lisbon
Tel. + 351 218 886 117
www.mude.pt

Museu Berardo

José Berardo 不僅是葡萄牙最重要的企業家之一，也是歐洲最有名的藝術愛好者之一，他的收藏品包含了畢卡索、米羅、達利、培根、沃荷……可說是集現代與當代藝術精華之大成！

Praço do Imperio, 1449-003 Lisbon
Tel. + 351 213 612 878
www.museuberardo.com

Ritz 飯店

我最欣賞這家如宮殿般豪華酒店的地方，是由 Henri Samuel 操刀設計的五〇年代復古魅力風格。即使你不在這裡下榻，也可以跟所有里斯本的名流仕紳一樣，到酒吧喝一杯。

Rua Rodrigo da Fonseca 88,
1099-039 Lisbon
Tel. + 351 213 811 400
www.fourseasons.com/lisbon

倫敦

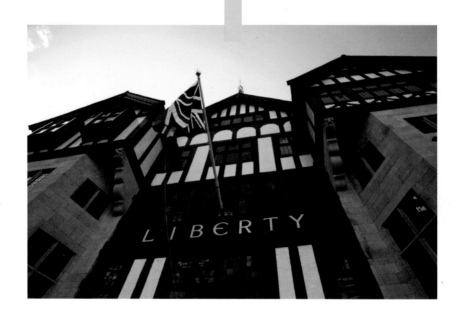

Liberty

在招商和採購上最成功的百貨公司！我每次造訪，都會發現非常棒的新壁紙和布料品牌如Neisha Crosland。我也喜歡五樓的家具和擺設規劃，布置得彷彿是一家古董店，帶有一絲紊亂，卻頗討人喜歡。

Regent Street, London W1B 5AH
Tel. + 44 (0) 20 7734 1234
www.liberty.co.uk

Established and Sons

這家家具店的老闆之一是《*Wallpaper*》雜誌的共同創刊人Alasdhair Willis，其對設計師作品精準無誤的品味，是這家店絕對值得一訪的原因，比如英國藝術家Richard Woods的作品就在其中。

5–7 Wenlock Road, London N1 7SL
Tel. + 44 (0) 20 7608 0990
www.establishedandsons.com

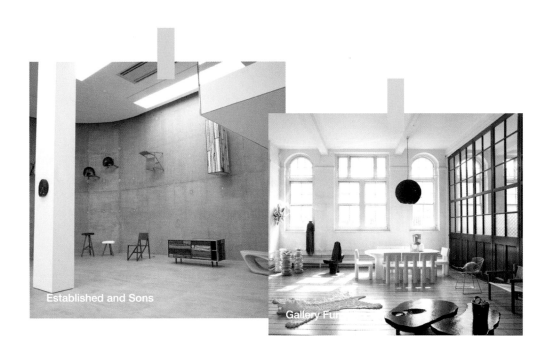

Established and Sons

Gallery Fumi

Gallery Fumi

這家年輕設計藝廊的專長在於發掘甫嶄露
頭角的新星，比如非常有才華的Jeremy
Wintrebert，我最喜歡他的吹塑玻璃作
品。

16 Hoxton Square, London N1 6NT
Tel. + 44 (0) 20 7490 2366
www.galleryfumi.com

Cath Kidston

我超愛他們的印花防水布，是將英式通俗
鄉村風發揚光大的極致！

322 King's Road, London SW3 4RP
Tel. + 44 (0) 20 7351 7335
www.cathkidston.co.uk

Dover Street Market

潮流名店聚集的Mayfair區裡一處令人驚
豔的所在。不僅精選出自頂尖時尚品牌的
服飾，櫥窗也是由藝術家和設計師一手包
辦。

17–18 Dover Street, London W1S 4LT
Tel. + 44 (0) 20 7518 0680
www.doverstreetmarket.com

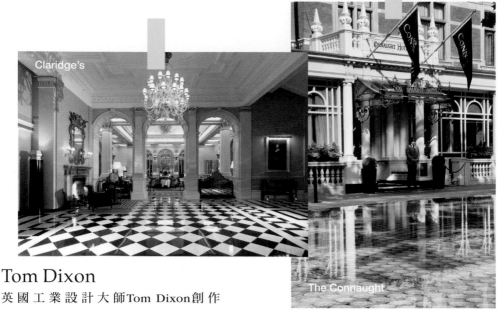

Claridge's

The Connaught

Tom Dixon

英國工業設計大師Tom Dixon創作世界的各個面向，在這個由倫敦西郊Portobello碼頭舊倉庫改建而成的店鋪裡完整呈現，不僅如此，連同其好友如Piet Hein Eeck的設計也一併奉上。到訪此處還可以在名為Dock Kitchen的餐廳裡用餐，主廚Stevie Parle提供非常美味的有機料理。

Wharf Building, Portobello Dock,
344 Ladbroke Grove,
London W10 5BU
Tel. + 44 (0) 20 7400 0500 and
+ 44 (0) 20 7183 8544 (online shop)
www.tomdixon.net

Sketch

時代變遷，物換星移，但同樣的地點總還是存在，仍會展現新的風貌。Momo前不久將大片餐廳空間交給藝術家 Martin Creed重新改造，他從椅子到叉子全採用不成套的款式，結果相當成功！

9 Conduit Street, London W1S 2XG
Tel. + 44 (0) 20 7659 4500
www.sketch.uk.com

Claridge's

倫敦最時尚的旅館，也是享用英式「high tea」一定要去的地方。如果你決定在這裡下榻，記得預約由我設計裝潢的套房！

49 Brook Street, London W1K 4HR
Tel. + 44 (0) 20 7629 8860
www.claridges.co.uk

At the Connaught

這家位於愛德華時代建築內的豪華酒店遠近馳名。你可以到裡頭的Coburg Bar喝一杯，或在米其林二星主廚Hélène Darroze的餐廳享用晚餐。

16 Carlos Place, London W1K 2AL
Tel + 44 (0) 20 7499 7070
www.the-connaught.co.uk

墨西哥

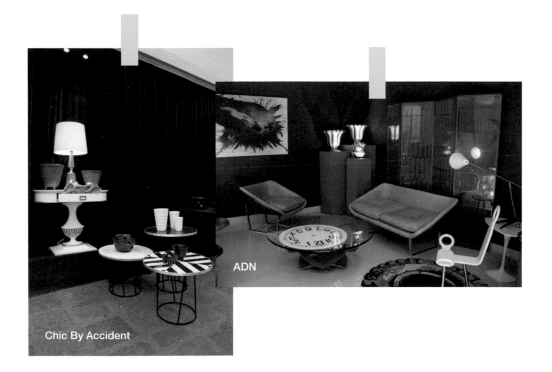

ADN

Chic By Accident

ADN

ADN位於時尚的Polanco區，將精選的現代古董與墨西哥年輕設計師的創作齊聚一堂，後者以自己的方式重新詮釋了墨西哥傳統家具。這也是其店名由來（譯按：西班牙文的ADN等同英文的DNA），取得真是好。

Av. Moliere 62, Col. Polanco,
Mexico City
Tel. + 52 55 5511 5521
www.adngaleria.mx

Chic By Accident

在Roma區一棟1920年代的建築中，法國古董商Emmanuel Picault以充滿戲劇效果和才華的手法，將家具、燈具和稀奇古怪的擺設完美呈現。其獨樹一格的風格，為他迎來了為墨西哥最潮夜店M.N.Roy.操刀的機會，將未來風與阿茲特克特色融為一體。這兩個地方都不容錯過。

Alvaro Obregon 49, Col. Roma
Norte, Mexico City
Tel. + 52 55 5511 1312
www.chicbyaccident.com

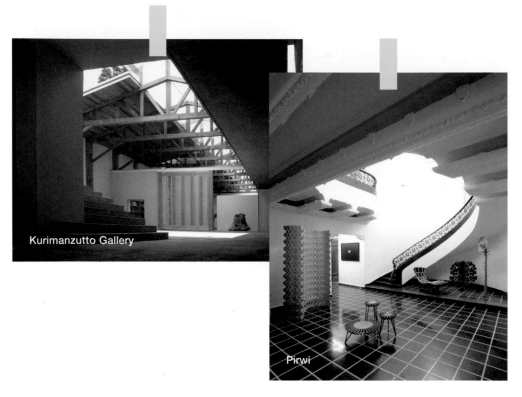

Kurimanzutto Gallery

Pirwi

Pirwi

想一探當代設計師作品，到這裡準沒錯。

Alejandro Dumas 124, Col. Polanco,
11560 Mexico City
Tel. + 52 55 1579 6514
www.pirwi.com

Kurimanzutto Gallery

當地最具代表性的藝廊，墨西哥最棒的當代藝術家都在這裡展出，包括Gabriel Orozco、Carlos Amorales、Damian Ortega。

Gobernador Rafael Rebollar 94,
San Miguel Chapultepec, Miguel
Hidalgo, 11850 Mexico City
Tel. + 52 55 5256 2408
www.kurimanzutto.com

San Angel市集

你可嘗試將參觀Diego Rivera位於San Angel區的工作室，和逛該區同名週六市集的行程排在同一天。我就是在那裡找到了羊毛織毯、刺繡桌巾和我在Condesa酒店中所用的松葉籃筐。這真是個採購當地手工藝品的理想去處。

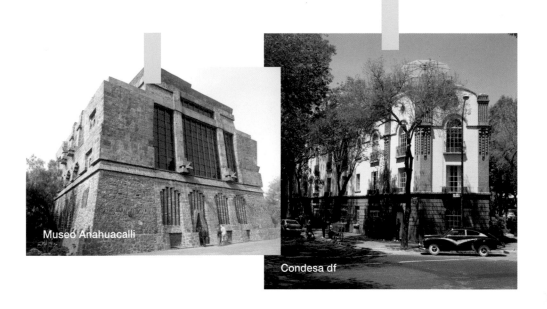

Museo Anahuacalli

Condesa df

Casa Luis Barragán

我在墨西哥最喜歡的地方之一。我還記得
參觀這位墨西哥建築大師的故居時，曾感
動到起雞皮疙瘩。其中家具擺設都與大師
在世時無異，他所遺留的日用品、衣物、
唱片、書籍都還隨意散置，彷彿他隨時都
會回來一樣。

General Francisco Ramírez 12–14,
Col. Ampliación Daniel Garza, 11840
Mexico City
Tel. + 52 55 5515 4908
www.casaluisbarragan.org

Anahuacalli 博物館

這個金字塔造型的建築物，是畫家Diego
Rivera一手設計，專門收藏他龐大的前
哥倫比亞時期藝術品，是個令人讚嘆的地
方。

Museo 150, San Pablo Tepetlapa,
Coyoacán, 04620 Mexico City
Tel. + 52 55 5617 4310
www.museoanahuacalli.org.mx

Condesa df

這家位於Condesa區的酒店，是我第一批
設計的酒店之一（2003）。建議到露天座
喝一杯，將絕美的花園景致盡收眼底。另
外，Downtown酒店也一定必訪，它是由
同一個集團Habita所策劃、新近落成的
計畫之一，是以舊城區的十七世紀建築改
建而成。它結合了所有我們喜歡的特色：
美麗的古蹟，以及由Javier Serrano和
Abraham Cherem兩位才華洋溢的年輕墨
西哥建築師操刀的裝潢設計，結果非常成
功。

Condesa df

Av. Veracruz 102, Col. Condesa,
06700 Mexico City
Tel. + 52 55 5241 2600
www.condesadf.com

Downtown

Isabel la Católica 30, Col. Centro,
Mexico City
Tel. + 52 55 5130 6830
www.downtownmexico.com

洛杉磯

Maxfield's

JF Chen

JF Chen

JF Chen是個蒐羅復古家具超過40年的狂人，鑽研過所有不同的風格，其滿滿的收藏全都在好萊塢黃金地帶，佔地4000平米的倉庫中展示。近十年來，他的寶庫藏品以二十世紀的設計為主，但其中還是不免突然出現獨特的日本陶瓷，或其他藝術品的蹤跡。

941 North Highland Avenue,
Los Angeles, CA 90038
Tel. + 1 310 559 2436
www.jfchen.com

Maxfield's

LA最經典的時尚潮店，隱身在Melrose大道的混凝土堡壘中。這家發掘Rick Owens的服飾店，不斷提供最新一代前衛設計師的作品，還有古著、珠寶和包包。店內的裝潢和雕塑裝置藝術，也為空間帶來與眾不同的獨特性。

8825 Melrose Avenue, Los Angeles,
CA 90069
Tel. + 1 310 274 8800
www.maxfieldla.com

Blackman Cruz

Bountiful on Abbot Kinney

Blackman Cruz

到這家與眾不同的古董店逛逛就是那麼有趣。店主 Adam Blackman 和 David Cruz 的品味相當獨特，專收奇特罕見的物件，各種風格、年代都有。

836 North Highland Avenue,
Los Angeles, CA 90038
Tel. + 1 323 466 8600
www.blackmancruz.com

Bountiful on Abbot Kinney

只要經過這家店便很難抗拒其誘惑，櫥窗內從地板到天花板充滿了粉彩色系的玻璃製品，各種色調變化都有。

1335 Abbot Kinney Boulevard,
Los Angeles, CA 90291
Tel. + 1 310 450 3620
www.bountifulhome.com

Matthew Marks Gallery

紐約藝廊經理人 Matthew Marks 在 LA 的新據點。跟在紐約一樣，展品均出自當代的重要藝術家，包含 Jasper Johns、Brice Marden、Robert Gober 或 Nan Goldin 等等。不過，所有人到那裡都是為了一睹凱利（Ellsworth Kelly，1923 ～，美國極簡主義大師）打造的建築牆面外觀，因為那本身就是一件藝術品。

1062 North Orange Grove,
Los Angeles, CA 90046
Tel. + 1 323 654 1830
www.matthewmarks.com

米蘭

Nilufar

Nina Yashar讓Carlo Mollino、Gaetano Pesce、Finn Juhl等人出色的復古作品，和當代重要年輕設計師如Fabien Capello、Martino Gamper、Nacho Carbonell的創作共聚一堂，並以獨到的方式呈現。

Via della Spiqa 32, 20121 Milan,
Tel. + 39 02 780193
www.nilufar.com

Rossana Orlandi

米蘭設計業的重要舞台，座落在充滿魅力舊領帶工廠的磚牆之中，也是米蘭設計週不可錯過的一站。

Via Matteo Bandello 14–16, 20123
Milan
Tel. + 39 02 4674471
www.rossanaorlandi.com

Exits

義大利建築設計大師Michele de Lucchi在這個未經裝潢修飾、磚牆外露的空間開設了第一家藝廊。展出品項包括他的最新創作，搭配Established & Son和Moorman精心挑選的其他作品。

Via Varese 14, 20121 Milan
Tel. + 39 02 36550249
www.exits.it

La Rinascente

10 Corso Como

La Rinascente

名符其實的「設計超市」，佔地1,600平方公尺的廣大空間，展售Alessi、Kartell、Fornasetti或Pols Potten等品牌的商品。

Piazza Duomo, via Santa
Radegonda 1, 20121 Milan
Tel. + 39 02 88521
www.rinascente.it

10 Corso Como

二十年來，Carla Sozzani的概念店一直是米蘭時尚、攝影和藝術作品的發源地。所以我每次幾乎都會來這裡一趟，天氣好的時候，我還會在花園享用午餐！

Corso Como 10, 20154 Milan
Tel. + 39 02 29002674
www.10corsocomo.com

G. Lorenzi

這家幾乎有上百年歷史的品牌，集結了生活藝術的精華。在此你可以找到銀製水煮蛋座、珍珠母貝魚子醬湯匙等手工打造的珍貴食器，其精緻度令人不可思議，且在別處幾乎是絕對找不到。我的最愛：所有以犀牛角製成的配件，尤其是浴室用品。

Via Montenapoleone 9, Milan
Tel. + 39 02 76022848
www.lorenzi.it

紐約

ABC Carpet & Home

家飾裝潢愛好者一定要到這裡來朝聖。
這家店樓高共七層，被家具、地毯、各種
居家用紡織品、配件等等所填滿，選項之
多令人咋舌，從極其通俗到超級時尚的
都有，比如Judy Ross的靠墊和手工編織
毯，我在巴黎的展間也有幾件。如果怕迷
失在眼花撩亂的商品中耗費太多時間，可
以直接前往當代家飾品的樓層參觀。

881 and 888 Broadway, at E 19th
Street, New York, NY 10003
Tel. + 1 212 473 3000
www.abchome.com

Wyeth

這個超大專賣店的業主走遍世界各地，只
為搜尋北歐和美國復古家具的精華，並以
高超的手法陳列出來。所以到這裡逛逛總
是帶給人很多靈感。他們也以同樣的現代
精神推出了自家的家具系列。

315 Spring Street, New York,
NY 10013
Tel. + 1 212 243 3661
www.wyethome.com

Ralph Pucci

BDDW

Ralph Pucci

在Ralph Pucci 兩層樓的展間裡，將設計界最潮、最時尚的精華齊聚一堂，陳列的作品源自於二十多位最具代表性的美國設計師如Vladimir Kagan和James Rieson，或正嶄露頭角的新一代如David Wieks。此外他也有特別欣賞的法國設計師，如1986年引領他進入這個藝術殿堂的Andrée Putman，Patrick Naggar、Paul Mathieu（還有我自己！）。他最擅長的是完美結合典雅和創意，每三個月就會改變的陳列設計，經常令人眼睛為之一亮。

11th and 12th fl oors, 44 W 18th
Street, New York, NY 10011
Tel. + 1 212 633 0452
www.ralphpucci.net

BDDW

Tyler Hays在投入設計領域之前，原本是個藝術家。這一點從他的作品中都還能看出端倪，比如以胡桃木樹幹雕塑而成的桌子，或是他在展間裡利用切過的樹幹靠牆排列而成的擺設，實是相當驚豔的裝飾。他結合了主流的美國工藝傳統和夏克風格（Shaker），並以現代角度重新詮釋，同時賦予非常詩意的細節。

5 Crosby Street, New York,
NY 10013
Tel. + 1 212 625 1230
www.bddw.com

John Derian

雀兒喜的藝廊

無論停留的時間再短暫都好，來紐約可不能不到雀兒喜藝術區（Chelsea，介於第20街到26街之間）走一遭。我推薦絕對必訪的藝廊有Gagosian（捨他其誰！）、另一個紐約藝廊龍頭Zwirner和Sonnabend。而如果我想小憩一下，就會登上該區唯一一家酒店Americano的頂樓，坐進露天座裡喝一杯。

518 W 27th Street, New York,
NY 10001
Tel. + 1 212 525 0000
www.hotel-americano.com

John Derian

John Derian在東村的工作室，採用巧妙的蝶古巴特（Découpage）拼貼手法，將盤碟、燈具、花瓶以復古圖案裝飾。我建議一併參觀就在工作室隔壁的專賣店，欣賞他如何用復古家具烘托出自己喜歡的設計師作品。兩個地方都一樣有致命的吸引力。

6 and 10 E 2nd Street, New York,
NY 10003
Tel. + 1 212 677 3917
www.johnderian.com

Gagosian

Larry Gagosian於曼哈頓所開設的最新一間藝廊，專門收藏其藝術家的限量版作品（亦即有錢也買不到）。在這裡可找到Puppy by Jeff Koons還有我愛的Franz West彩色椅子。

980 Madison Avenue, New York,
NY 10075
Tel. + 1 212 744 2313
www.gagosian.com

Bookmarc

Pearl Paint

Bookmarc

Marc Jacobs讓自己的幾家小店分散在西村（West Village）各個小徑裡，的確是個好點子。其中他的迷你書店Bookmarc陳列出他精選的最愛（且超時尚）書單，包含藝術、時尚、攝影與設計類書籍。全都非常有意思。

400 Bleecker Street, New York, NY 10014
Tel. + 1 212 620 4021
www.marcjacobs.com/bookmarc

Pearl Paint

Pearl Paint是廣受歡迎的藝術用品店，所有紐約人、知名藝術家、窮光蛋學生或星期天畫家都經常光顧。這裡什麼都找得到，而且這家位於中國城Canal街上的店，1933年就已經開業，這對為時不長的美國史而言，已經算相當可觀！我個人常會來這裡買一卡車的螢光膠帶，因為這是工作室裡隨時用得到的常備消耗品。

308 Canal Street, New York, NY 10013
Tel. + 1 212 431 7932
www.pearlpaint.com

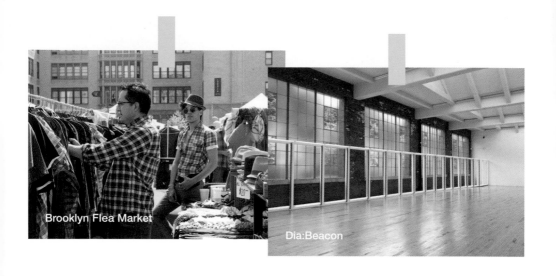

Brooklyn Flea Market

Dia:Beacon

Fort Greene的布魯克林跳蚤市場（Brooklyn Flea Market）

今天，這個跳蚤市場已經取代了Chelsea市場，甚至連曼哈頓人都會專程跑到Fort Greene（美國知名導演和製片人史派克·李〔Spike Lee〕最愛的布魯克林小區）的跳蚤市場來挖寶，這裡有各式樣的擺設、家具和稀奇古怪的玩意，還有來自布魯克林全區的年輕設計師新作。

176 Lafayette Avenue, Brooklyn, NY 11238
Every Saturday, 10 a.m. to 5 p.m.

Dia:Beacon

如果你突然想逃離紐約的喧囂，那麼到Dia:Beacon 博物館走走是最好的選擇。這麼說並非紐約的博物館不夠看，光是MoMA、惠特尼、古根漢加上雀兒喜區的十幾家畫廊，就令我百逛不厭，但相較之下，Dia仍舊是無法比擬的。這家座落在哈德遜河畔（Hudson River）的博物館原本是Nabisco餅乾工廠，經過翻修重整後搖身一變成為乾淨無瑕的空間，收藏了一系列非常出色的極簡主義和概念作品。帶給我最多啟發和感動的是：Walter de Maria或Michael Heizer的巨型裝置藝術。

3 Beekman Street, Beacon, NY 12508
Tel. + 1 845 440 0100
www.diabeacon.org

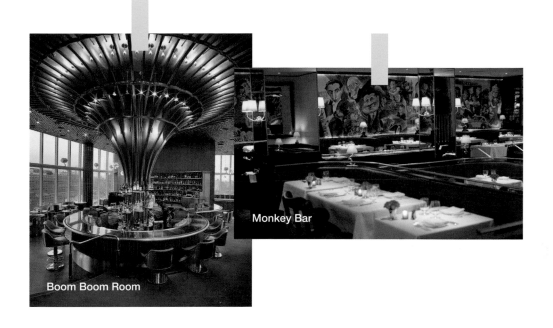

Monkey Bar

Boom Boom Room

Monkey Bar

傳奇酒吧，過去是紐約上流社會人士夜晚消遣的熱門場所。《*Vanity Fair*》的總編Graydon Carter讓這個海明威、法蘭克·辛納區（Franck Sinatra）和艾娃嘉娜（Ava Gardner）都曾光顧的經典重現生機。

60 E 54th Street, New York,
NY 10014
Tel. + 1 212 308 2950
www.monkeybarnewyork.com

Boom Boom Room

酒店大亨安德烈·巴拉斯（André Balazs）旗下Standard酒店非常時尚的名流夜店，提供360度全視野景觀俯瞰整個紐約市，還有讓人有置身四〇年代好萊塢錯覺的復古裝潢。

848 Washington Street, at W 13th
Street, New York, NY 10014
Tel. + 1 212 645 4646
www.standardhotels.com

The Mercer

經典酒店，我到紐約時都是下榻在這裡。

147 Mercer Street, Soho, New York,
NY 10012
Tel. + 1 212 966 6060
www.mercerhotel.com

巴黎

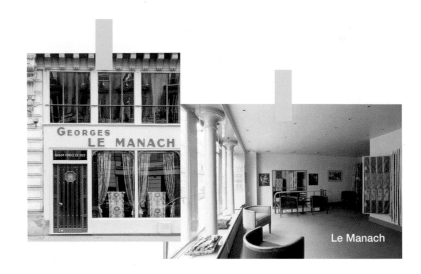

Le Manach

布品和壁紙

Jules et Jim

相當出色的精選小布商和和壁紙系列。
我最愛的是 Raoul Textiles 的絹網印花
布，Neisha Crosland 風格獨具的設計
圖案（布品和壁紙兩種產品都有），還有
Florence Broadhurst 的大型印花。單
色的部分我特別偏好 Souveraine 的棉和
麻。注意，本店一樓沒有店面，要爬上三
樓展間才有得瞧。

1 rue Thérèse, 75001 Paris
Tel. + 33 (0) 1 43 14 02 10
www.julesetjim.fr

Bisson-Bruneel

如果你想找白色窗簾或窗紗，那麼到這個
家族經營的專賣店，他們能提供非常多種
不同的素色棉製漂亮布品。

21 place des Vosges, 75003 Paris
Tel. + 33 (0) 1 40 29 95 81
www.bisson-bruneel.com

Le Manach

這家店的歷史已有將近兩個世紀之久，我
最喜歡到這裡挑選杜爾（Tours）產帆布，
但其實他們也是這種布料的唯一生產商。
其中 Écailles、Croisillon 或 Blason 幾種
款式，都經常被我用在椅子和沙發上。

31 rue du Quatre-Septembre,
75002 Paris
Tel. + 33 (0) 1 47 42 52 94
www.lemanach.fr

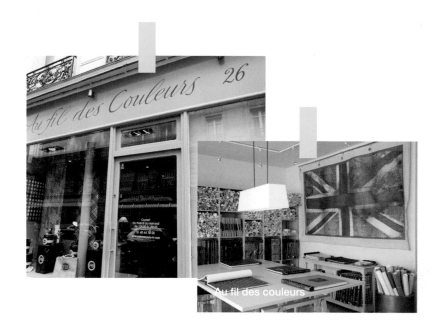

Au fil des couleurs

Au fil des couleurs

這是壁紙的大本營，無論經典還是現代，所有布商的產品都在這，所以絕對能找到你喜歡的。他們還提供A4大小的樣本可以讓你拿回家試試看，不過我建議可以直接買一卷，這是避免一失足成千古恨的最佳方法。

31 rue de l'Abbé Grégoire, 75006 Paris

Tel. + 33 (0) 1 45 44 74 00

www.aufildescouleurs.com

Rubelli

Dominique Kieffer的Oseille Sauvage 亞麻系列，用來做大窗簾垂墜感完美無缺，最適合不過。

11 rue de l'Abbaye, 75006 Paris

Tel. + 33 (0) 1 43 54 27 77

www.rubelli.com

Casal

我是Luciano Marcato出品天鵝絨的忠實粉絲，在這個展間就可以找到。除了品質出色以外，他們在色系的選擇上也很精準。我目前的最愛是他們家的芥末黃。

40 rue des Saints-Pères, 75007 Paris

Tel. + 33 (0) 1 44 39 07 07

www.casal.fr

Pierre Frey

歷史悠久的布商，在此可以找到非常美的絲絨。

2 rue de Fürstenberg, 75006 Paris

Tel. + 33 (0) 1 46 33 73 00

www.pierrefrey.com

Dedar

Élitis

Nya Nordiska

這裡有賣素色棉布,非常適合做窗簾。

40 rue des Saint-Peres, 75007 Paris

Tel. + 33 (0) 1 45 48 04 05

www.nya.com

Osborne & Little

真正的英倫風壁紙,印刷品質相當漂亮。

7 rue de Fürstenberg, 75007 Paris

Tel. + 33 (0) 1 56 81 02 66

www.osborneandlittle.com

Dedar

有愛馬仕(Hermès)的布料和壁紙系列。

20 rue Bonaparte, 75006 Paris

Tel. + 33 (0) 1 56 81 10 98

www.dedar.com

Élitis

我到這裡都是為了他們家的棉絨(Totem
系列),色彩選擇特別豐富。

35 rue de Bellechasse, 75007 Paris

Tel. + 33 (0) 1 45 51 51 00

www.elitis.fr

Houlès

這家店就是想找各種布料裝飾品該去的
店!在此你會找到可為老沙發賦予新生命
的絨毛鑲邊。

18 rue Saint-Nicolas, 75012 Paris

Tel. + 33 (0) 1 43 44 65 19

www.houles.com

Houlès

Ido Diffusion

漆料和牆面裝飾

Atelier Lucien Tourtoulou

找到對的漆料顏色是很困難的一件事。Lucien Tourtoulou 幫我解決了這個難題。他是真正的藝術家，提供非常多元的質感和漆料，無論是地板漆或牆面漆都有，而色彩選擇尤其精妙。

57 bis rue de Tocqueville,
75017 Paris
Tel. + 33 (0) 1 47 54 06 72

Pierre Bonnefille

推薦的是他以大地色彩為靈感而打造的Argile系列天然色素漆。這門相當獨特的工藝技術，在他的牆面設計上也可以找到。

5 rue Bréguet, 75009 Paris
Tel. + 33 (0)1 43 55 06 84
www.pierrebonnefille.com

皮件

Ido Diffusion

想為坐墊和沙發換新皮，到這裡就對了。最棒的莫過於J. Robert Scott的產品，不僅皮革相當柔軟，顏色選擇之多，是別處沒有的——他們的米色、駝色和棕色實在漂亮，還有Moore and Gill的也令人垂涎，尤其是Notting Hill系列。記得需先預約。

24 rue Mayet, 75006 Paris
Tel. + 33 (0) 1 47 34 38 61
www.ido-diffusion.com

La Manufacture Cogolin

Deyrolle

地毯類

Codimat

他們有六○年代風格的地毯系列，就是
花色和圖案會讓人產生幻覺的那種，採
接單訂製，顏色甚至可以變換。另外還有
Madeleine Castaing 設計的地毯，尤其
是豹紋印花款，非常適合臥房。

63–65 rue du Cherche-Midi,
75007 Paris
Tel. + 33 (0) 1 45 44 68 20
www.codimatcollection.com

La Manufacture Cogolin

品牌自1924年創立以來，至今一直沿用
古法傳統織布機，有點像織造界的勞斯萊
斯。最得我心的是草編地毯和Quadrille
系列麻編與羊毛地毯。

30 rue des Saints-Pères,
75007 Paris
Tel. + 33 (0) 1 40 49 04 30
www.tapis-cogolin.com

Hartley's of Paris

找素色羊毛毯（他們的顏色非常漂亮）和
花色圖案樓梯毯（Jacquard系列）的最佳
去處之一。好消息是，店家也包辦地毯鋪
設。

87 rue de Monceau, 75008 Paris
Tel. + 33 (0) 1 53 04 06 86
www.hartleys-of-paris.com

Deyrolle

我的斑馬皮都是在這個充滿異國風情和處
處驚奇的地方買的；另外，用來陳列布樣
和材質樣本的蝴蝶標本盒，也都是在這裡
找到的。

46 rue du Bac, 75007 Paris
Tel. + 33 (0) 1 42 22 32 21
www.deyrolle.com

磁磚和石料

Palatino

巴黎擁有最多牆面和地板鋪設材料選擇的店，從石料、磁磚、陶土、混凝土、馬賽克磚……等等無所不包。既多元又有創意。所有商品就如陳列在巨大的圖書館一般，樣品全分門別類收納在抽屜櫃裡。

10 rue du Moulin-Noir,
92000 Nanterre
Tel. + 33 (0) 1 42 04 90 30
www.palatino.fr

Le 332

這是個非常時尚的展間，展售的是木器商SIGébène、全智慧住宅控制系統（Domotique）專家Henri以及大理石商EDM的產品。

332 rue Saint-Honoré, 75001 Paris
Tel. + 33 (0) 1 55 35 92 54
www.le332.com

五金製品

BHV

我是三樓的忠實粉絲，經常到那裡搜尋門把和各種把手。建議可到專賣DIY修繕裝潢材料用具的地下樓逛逛，光是感受一下氣氛也很好玩。

52 rue de Rivoli, 75004 Paris
Tel. + 33 (0) 9 77 40 14 00
www.bhv.fr

La Quincaillerie

精選門和櫥櫃把手、門栓、插銷等等，樣品全部以展示板陳列，挑選起來相當簡易。我最喜歡的是Gio Ponti的Puddler系列和John Pawson的把手。

3 and 4 boulevard Saint-Germain,
75005 Paris
Tel. + 33 (0) 1 46 33 66 71 and
(0) 1 55 42 98 01
www.laquincaillerie.com

Bronze de France

這家店專門以手工製作法國執政內閣式（Directoire，1789～1804）、帝政式（Empire，1804～1815）和裝飾藝術（Art Déco）風格的把手和窗戶開關把手，以及其他較當代風格的款式。你可以在此找到我設計的Las Cases系列門把產品。

73 avenue Daumesnil, 75012 Paris
Tel. + 33 (0) 1 42 44 24 07
www.bronze-de-France.com

照明燈具

Flos

我會到這裡選購Jasper Morrison設計的Globo天花板燈。它有不同尺寸，且非常容易使用，比如可以當作浴室或廚房的壁燈，好用又百搭。

15 rue de Bourgogne, 75007 Paris
Tel. + 33 (0) 1 53 85 49 93
www.flosfrance.com

Inédit

Pouenat

Inédit

Sébastien Pinault 是很棒的照明顧問，不僅提供精選的聚光燈（Modulart 尤佳）、照明燈具和金屬按鈕開關（我推薦 Meljac 品牌的），還可以為你家公寓規劃照明環境。在他們家也可以找到 Nauticus 這個品牌的產品，它是戶外照明棘手問題的答案。

25 rue de Cléry, 75002 Paris
Tel. + 33 (0) 1 47 00 76 76
www.inedit-lighting.com

Pouenat

Jacques Rayet 入主這家創立於1880年的鐵器藝術老店之後，與室內設計師（包括我個人）和建築師合作，運用其逾百年的工藝設計出一系列產品。其中我的最愛是非常美麗的燈具，尤其是 François Champsaur 和 Damien Langlois-Meurinne 的作品。

22 bis passage Dauphine,
75006 Paris
Tel. + 33 (0) 1 43 26 71 49
www.pouenat.fr

Le bazar de l'électricité

店如其名（譯按：有「電器百貨大雜燴」之意），有滿滿各種燈泡、燈座、電線等等，其中包括了符合現代電力標準的古早扭絞電線。此外，還設有電工工坊，可以將你家的燈具和吊燈重新修整通電，大型的也OK。

34 boulevard Henri-IV, 75004 Paris
Tel. + 33 (0) 1 48 87 83 35
www.bazardelectricite.fr

燈罩

Carvay

Renald Plessis 以燈罩傳遞出其品味和追求完美的個性，他還知道如何協助你為跳蚤市場找到的燈具，配上最合適的燈罩。

33 rue de Bellechasse, 75007 Paris
Tel. + 33 (0) 1 45 33 71 72

框飾

Prodiver

這家小小的框飾公司經常與旅館業合作。
我固定會找店主Barda先生幫我將攝影作
品膠黏在金屬上，這是保存它們最好的方
法。

15 rue des Grands-Prés,
92000 Nanterre
Tel. + 33 (0) 1 47 21 32 15

Maison Samson

這家小區裡的鑲框專家，專精古董框，但
也能製作各種現代框。

29 rue Saint-Dominique,
75007 Paris
Tel. + 33 (0) 1 45 51 52 34

窗簾帷幔

Joyce Pons de Vier

Joyce Pons de Vier的店面設在Galerie
Vivienne這條路上，我很多窗簾都是他做
的。

64 galerie Vivienne, 75002 Paris
Tel. + 33 (0) 1 42 96 32 18

Home Sails

這家頂級窗簾店專門做窗簾、捲簾，也接
受定做。另外，還提供一系列多種精巧的
金屬窗簾桿。

178 rue de Charenton, 75012 Paris
Tel. + 33 (0) 1 43 46 54 54
www.homesails.fr

餐桌藝術與家用布品

Muriel Grateau

展間剛剛整修完成，陳列其獨特的彩色陶
瓷系列！

37 rue de Beaune, 75007 Paris
Tel. + 33 1 40 20 42 82
www.murielgrateau.com

Bernardaud

與藝術家和設計師合作構思的古典和當
代系列。這家瓷器工坊在引進現代風格
之時，不忘延續其傳統和工藝精神。我自
己也曾替他們設計過不少作品，如Prime
Time托盤和Kirikou燭台罩。

11 rue Royale, 75001 Paris
Tel. + 33 (0) 1 47 42 82 66
www.bernardaud.fr

家居用品配件

無印良品

規劃空間和裝飾家裡不可不知的好地方：
我的浴室用了他們家的抽屜式收納箱，辦
公室則選用了他們漂亮的木製垃圾桶。

27 rue Saint-Sulpice, 75006 Paris
Tel. + 33 1 44 07 37 30
www.muji.fr

Bath Bazaar

來這裡可以找到不錯的浴室地墊、衛生紙
架、肥皂盒、放大化妝鏡或小垃圾桶。

6 avenue du Maine, 75014 Paris
Tel. + 33 (0) 1 45 48 89 00
www.bathbazaar.fr

美術用品

如果你想自己動手用水彩、鉛筆或蠟筆創作屬於你的燈罩，到這些地方會有最多的色彩選擇。

我經常去選購紙張、鉛筆、Rotring牌文具……。

Sennelier

3 quai Voltaire, 75007 Paris
Tel. + 33 (0) 1 42 60 72 15
www.magasinsennelier.com

Rougier & Plé

108 boulevard Saint-Germain,
75006 Paris
Tel. + 33 (0) 1 56 81 18 35
www.rougier-ple.fr

花店

Truffaut

這裡綠色植物種類繁多，我最愛的印度橡膠或蓬萊蕉也找得到。

85 quai de la Gare, 75013 Paris
Tel. + 33 (0) 1 53 60 84 50
www.truffaut.com

Moulié

地利之便（譯按：本店位於法國外交部對面）與優越品質，讓Moulié數十年來一直是法國政府各部會和大使館，還有各大服裝設計師的御用花店。經典中的經典。

8 place du Palais-Bourbon,
75007 Paris
Tel. + 33 (0) 1 45 51 78 43
www.mouliefleurs.com

家具

India Mahdavi

家具

我自2003年起在這個展間陳列由法國工匠製作的訂製家具系列。Bishop陶瓷凳、Bluff茶几和Big Swing落地燈全都找得到！

3 rue Las Cases, 75007 Paris
Tel. + 33 (0) 1 45 55 67 67

家飾

同一條路門牌號碼19號的第二個展間，專門陳列我獨創的居家風格小擺設和配飾系列：靠墊抱枕、毛毯、燈具、椅子和邊桌都齊聚一堂。由遍布全球的工匠手工打造，其中部分作品為與其他品牌如Drucker、陶瓷工坊Jars et Buffile的合作結晶。

19 rue Las Cases, 75007 Paris
Tel. + 33 (0) 1 45 55 88 88
www.india-mahdavi.com

Silvera

不可錯過的家具展間，有相當多出自全球設計師的精選作品。

47 rue de l'Université, 75007 Paris
Tel. + 33 (0) 1 45 48 21 06
www.silvera.fr

Maison Darré

India Mahdavi

Galerie Perimeter

由Pascal Revert創辦的多樓層展間就像
一間公寓，提供精心挑選的當代家具和
二十世紀古董家具。此外，還與Janette
Laverrière和Adrien Gardère推出獨家專
屬系列。

47, rue Saint-André-des-Arts,
75006 Paris
Tel. + 33 (0) 1 55 42 01 22
www.perimeter-artanddesign.com

Maison Darré

Vincent Darré的設計帶有一絲巴洛克和
完全特立獨行的超現實風格。我喜歡他的
壁紙、有手繪圖案的桌面，還有他的各種
瘋狂奇想！

32 rue du Mont-Thabor, Paris 75001
Tel. + 33 (0) 1 42 60 27 97
www.maisondarre.com

Damien Tison

這是家我常去、非常棒的小古董商。店主
Martial Giraudeau和Damien Tison收
集了家具、燈具、稀奇古怪的玩意兒，各
年代都有，且品味精準。

75 rue du Cherche-Midi,
75006 Paris
Tel. + 33 (0) 6 61 12 50 53
www.damientison.com

Allt

Didier Maréchal和Charlotte de
Martignac每個月都到瑞典和丹麥尋寶，
鎖定五〇年代至今的北歐家具和擺設。
他們的口味特別廣泛，因為這裡有塑膠餐
盤、復古靠墊、燈具、鏡子還有各種家
具。定價相當合理。

21 rue Lebon, 75012 Paris
Tel. + 33 (0) 6 81 00 00 55
www.allt.fr

Patrick Seguin

Kreo

家具藝廊

Patrick Seguin

Patrick Seguin在他靠近地鐵巴士底
（Bastille）站的倉庫式藝廊裡，展示
Pierre Jeanneret和Charlotte Perriand
的家具，還有Prouvé的建築計畫，比如
《Maison des jours meilleurs》。絕對值
得一訪。

5 rue des Taillandiers, Paris 75011
Tel. + 33 (0) 1 47 00 32 35
www.patrickseguin.com

不容錯過的還有著名的左岸藝廊區，在
rue de Lille、rue de Beaune上可以逛
古董店，rue de Seine、rue Dauphine、
rue des Beaux-Arts和rue Mazarine幾
條路上則有非常多家具藝廊。以下是我特
別愛逗留的其中幾家。

Jacques Lacoste

來此是為了Jean Royère的家具。
12 rue de Seine, 75006 Paris
Tel. + 33 (0) 1 40 20 41 82

Kreo

這裡有當代設計師如Bourroulec兄弟或
Martin Szekely限量版的作品。
31 rue Dauphine, 75006 Paris
Tel. + 33 (0) 1 53 10 23 00
www.galeriekreo.com

Galerie Yves Gastou

他精選的七〇年代時尚家具值得一瞧。
12 rue Bonaparte, 75006 Paris
Tel. + 33 (0) 1 53 73 00 10
www.galerieyvesgastou.com

Galerie Jousse

這裡有Maria Pergay和Pierre Paulin設
計的家具。
18 rue de Seine, 75006 Paris
Tel. + 33 (0) 1 53 82 13 60

DownTown

到這裡是為了看Charlotte Perriand、
Jean Prouvé、Ron Arad的家具和Takis
的雕塑。
18 and 33 rue de Seine, 75006 Paris
Tel. + 33 (0) 1 46 33 82 41
www.galeriedowntown.com

聖圖安（SAINT-OUEN）跳蚤市場

Rue des Rosiers, 93400 Saint-Ouen

Benjamin Baillon – Galerie Brasilia

Benjamin Baillon 提供相當不錯、精心挑選的炙手可熱雕塑作品、畫作以及二十世紀的家具。

Marché Paul Bert, allée 2, stand 143
and Marché Serpette, allée 6,
stand 16–17
Tel. + 33 (0)6 17 21 73 46

Dominique Ilous

他的特殊擺設和設計家具值得一瞧。

Marché Paul Bert, allée 7,
stand 409–411
Tel. + 33 (0)6 11 86 82 37

Maison Jaune

很漂亮的五〇、六〇年代家具精選。

Marché Paul Bert, allée 3, stand 145
www.maisonjaune.tumblr.com

James

這家藝廊對巴西設計師相當熱中：Oscar Niemeyer、Sergio Rodrigues、Jorge Zalszupin……等等，在這全都齊了。

Marché Serpette, allée 4, stand 17–19
Tel. + 33 (0)6 27 49 51 69
www.james-paris.com

Le 7 Paul-Bert

巴黎著名甜點老店Ladurée業主Francis Holder 所開設的新藝廊。他是收藏名家和藝術愛好者，提供種類非常廣泛、多元的二十世紀家具。

Marché Paul Bert, allée 7
Tel. + 33 (0)6 85 41 35 89

Fragile

初來乍到 Marché Paul Bert，兩位米蘭朋友帶來的是超美的五〇到六〇年代義大利家具。

5 impasse Simon, 93400 Saint-Ouen
Tel. + 39 34 88 92 69 77
www.fragileparis.fr

Guilhem Faget

值得一訪的有趣藝廊，因為他們擁有法國設計師Jean-René Caillette和Charlotte Perriand的家具，陳列方式也非常成功有巧思。

Marché Serpette, allée 6, stand 11
110 rue des Rosiers
Tel. + 33 6 98 03 11 22
www.guilhemfaget.com

來巴黎遊玩時別忘了順便走一趟（譯按：以下地點皆有作者操刀的室內設計作品）：

Hôtel Thoumieux Restaurant Jean-François Piège

79 rue Saint-Dominique,
75007 Paris
Tel. + 33 (0) 1 47 05 49 75
www.thoumieux.fr

Café Germain

25–27 rue de Buci, 75006 Paris
Tel. + 33 (0) 1 43 26 02 93

Cinéma Paradisio

25–27 rue de Buci, 75006 Paris
www.legermainparadisio.com

里約熱內盧

Galeria Graphos

Pé de Boi

Shopping Siqueira Campos

巴西版的「羅浮宮古董店」（Louvre des Antiquaires）。在這錯綜複雜的商店迷宮裡請勿錯過 Graphos 藝廊，他們的復古家具（選得實在漂亮！）和當代藝術家如 Vik Muniz 的作品都值得一看。

Graphos 藝廊

Rua Siqueira Campos 143
Sobrelojas 01/02, Copacabana,
Rio de Janeiro
Tel. + 55 (21) 2255 8283

Pé de Boi

想一次看遍來自巴西各地手工藝製品的首選好店。我超愛他們的黃金草（Capim dourado）餐墊，這種草的光澤就像黃金一樣閃耀。

Rua Ipiranga 55, Laranjeiras,
Rio de Janeiro, 22231-120
Tel. + 55 (21) 2285 4395
www.pedeboi.com.br

A Cena Muda

Ipanema 區裡這家可愛的藍綠色書報攤藏有不少寶藏，從明信片和復古相冊，到七〇、八〇年代至今的居家設計裝潢雜誌（Domus、Design Interiors、Abitare……）都有！

Rua Visconde de Pirajà 54,
Ipanema, Rio de Janeiro
Tel. + 55 (21) 2287 8072

Mercado Moderno

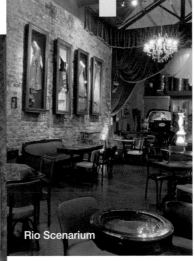

Rio Scenarium

Santo Scenarium

如果我到里約時正好遇到每月的第一個星期六，就絕對不會錯過 Rua do Lavradio 人行道上的舊貨市集——這是每個月之中該市集唯一會舉辦的一天。逛完市集後我接著會到這家餐廳，在聖像雕塑和聖物匣中間品嚐當地招牌的黑豆飯（Feijoada），感受真正的里約風情！

Rua do Lavradio 36, Centro Antigo,
Rio de Janeiro

Tel. + 55 (21) 3147 9007

Mercado Moderno

Marcelo Vasconcellos 是使得四〇、五〇、六〇年代的偉大設計師與建築師，如 Joachim Tenreiro、Sergio Rodrigues、Jorge Zalszupin……等等重新獲得關注的首要功臣之一。於是，他的店鋪成了我固定必訪的地方。同一條路上還有不少櫛比鱗次的古董店，也值得逛逛（尤其是 Sergio Menedes），可能會找到不錯的好東西。

Rua do Lavradio 130, Lapa,
Rio de Janeiro

Tel. + 55 (21) 2508 6083

Rio Scenarium

樓高三層的倉庫式建築，裝潢不可思議地瘋狂，是狂歡開趴的好地方！

Rua do Lavradio 20, Centro Antigo,
Rio de Janeiro

Tel. + 55 (21) 3147 9005

www.rioscenarium.com.br

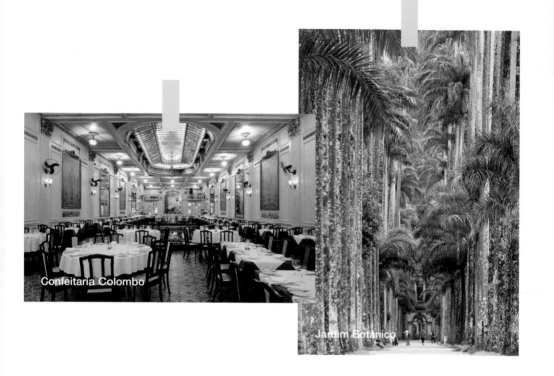

Confeitaria Colombo

Jardim Botânico

Confeitaria Colombo

我超愛到這個巴西最經典的茶沙龍品嚐他們的椰子蛋糕。這有點像到巴黎知名的甜點店Angelina享用蒙布朗一樣，但份量卻是XXL版。

Rua Gonçalves Dias 32, Centro,
Rio de Janeiro
Tel. + 55 (21) 2505 1500
www.confeitariacolombo.com.br

Jardim Botânico

里約必訪的超大植物園，因為它有超級壯觀的椰林大道、一般不容易見到的熱帶花卉、尺寸令人咋舌的睡蓮……等等，不過最妙的地方還是在這一大片綠蔭裡流連忘返！

Rua Jardim Botânico 1008,
Rio de Janeiro
Tel. + 55 (21) 3874 1808
www.jbrj.gov.br

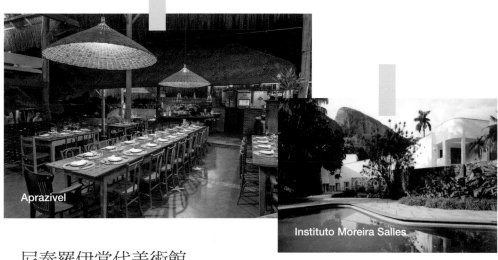

Aprazivel

Instituto Moreira Salles

尼泰羅伊當代美術館
（Museu de Arte
Contemporânea）

很簡單，到這裡是為了欣賞巴西建築之父
奧斯卡‧尼邁耶（Oscar Niemeyer）最壯
觀的傑作之一。

Mirante da Boa Viagem, Niterói,
Rio de Janeiro, 24210-390
Tel. + 55 (21) 2620 2400
www.macniteroi.com.br

Aprazivel

這家隱身在大自然中的餐廳，從Santa
Teresa區居高臨下，可說是宛如天堂一
隅的美妙所在。如果沒有里約灣的絕讚景
觀，絕對會讓人有置身叢林般的錯覺。菜
色方面請一定要嚐嚐他們的棕櫚芯，非常
美味。

Rua Aprazivel 62, Santa Teresa,
Rio de Janeiro
Tel. + 55 (21) 2508 9174
www.aprazivel.com.br

Instituto Moreira Salles

Olavo Redig de Campos（現代建築的
代表大師之一）設計的四○年代建築，
才 華 洋 溢 的Roberto Burle Marx（首
創熱帶景觀設計，同時也是科帕卡巴納
〔Copacabana〕沙灘黑白馬賽克鑲嵌海濱
步道的設計師）規劃的花園，和永遠都很
成功的展覽……。這個完全遠離城市喧囂
的所在，是個純淨的寶地！

Rua Marquês de São Vicente 476,
Gávea, Rio de Janeiro, 22451-040
Tel. + 55 (21) 3284 7400
www.ims.com.br

巴黎建築師的最愛網站

[部落格]

我總是固定瀏覽這些部落格和網站，好得知最新趨勢、業界大件事和最前衛的文化活動。

建築和設計

新聞：

www.dezeen.com

www.sleekdesign.fr

www.muuuz.com

www.contemporist.com

www.design-milk.com

如果你家沒有Taschen出版社所彙整的《Domus》雜誌精選合輯，還是可以透過他們的國際特派記者得知建築業界的最新消息。

www.domusweb.it

文化

這個網路行事曆提供非常國際化的最新藝術、建築與料理界活動和相關出版品。

fr.phaidon.com /agenda

《紐約時報》（*New York Times*）來自全球的專欄報導：

www.tmagazine.blogs.nytimes.com

在這個簡單樸實的網站上，紐約Pentagram公司的視覺傳達設計師邀請知名設計師和建築師，包括Ronan Bouroullec、Shigeru Ban和Milton Glaser來分享他們最喜歡的書。

www.designersandbooks.com

生活風格

新聞：

www.designboom.com/eng

www.yatzer.com

www.thecoolhunter.net

這個網站裡提供了全球有關居家設計的好去處，和在家自己DIY的訣竅。

www.designsponge.com

這個部落格將北歐設計精神以最原始單純的方式呈現，作者還會與讀者分享自己中意的全球室內裝潢點子。

www.emmas.blogg.se

室內設計裝飾大雜燴，有不少巧思創意值得挖寶。

www.style-files.com

[資料庫]

家具

超讚的搜尋引擎，涵蓋所有年代和所有
類型風格，從家具、時尚、珠寶或書籍
無一不包。
www.1stdibs.com
www.deconet.com

為了幫助你在牆面裝飾上無往不利，以
下是兩個能以合理價格買到攝影作品和
版畫的完美網站。他們提供裱框和送貨
到府的服務。
www.20x200.com
www.wantedparis.com

材料

純實用性的網站，可以找到所有的廠商
名錄，從供應商到藝廊都有。
www.architonic.com/fr
www.archieexpo.fr

對趕時間又想簡單而富詩意地裝飾寶
貝生日派對的媽媽，這裡提供了理想的
解決之道。部落格設計得也很漂亮有創
意。
www.mylittleday.fr
mylittleday.fr/blog

網購

Anthropologie是經典的紐約網站，所
有系列都可以在網站上查閱。
我的最愛：客製化復古把手和精選土耳
其繡織地毯。
www.anthropologie.eu

MoMA設計店。販售精選藝術書籍和設
計家構思的日常用品。
www.momastore.org

定期留意3 Suisses和La Redoute（譯
按：兩家均為法國老牌郵購公司）的限
量系列，裡頭常有些有趣又負擔得起的
單品。
www.3suisses.fr
www.laredoute.fr

India Mahdavi的網路商店即將上線！

...et **Siwa**

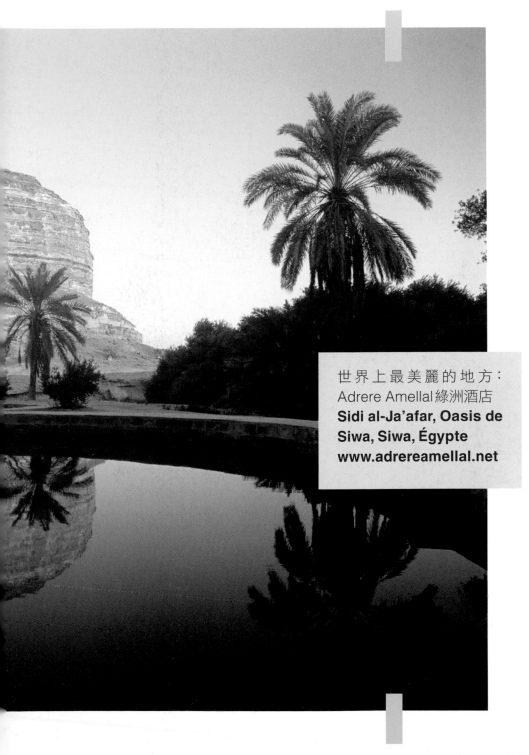

世界上最美麗的地方：
Adrere Amellal 綠洲酒店
**Sidi al-Ja'afar, Oasis de
Siwa, Siwa, Égypte
www.adrereamellal.net**

notes

notes

notes

notes

notes

感謝

我們衷心感謝

Teresa Cremisi的關照，Julie Rouart的活力與耐心，Noémie Levain的嚴謹，Erik Emptaz作為第一手讀者展現的百分百幽默感，以及也是第一手讀者Violaine Binet的敏銳觀察力。

萬分感謝

我的全體工作團隊，尤其是Tala、Apolline、Virginie、Charlotte、Karine、Marie，沒有她們珍貴的協助與支持，我便不能如期完成這本作品。

謝謝Tohra和Vincent的好意見，Derek Hudson擔任我所有家居空間的官方攝影師，Capucine Puerari有建設性和始終精準的觀點，Hervé Bourgeois和Guillaume Richard讓2小時45分Eurostar車程的產值值回票價，還有Carlos Couturier和Murat Suter對全球淘寶指南部分的積極參與及貢獻。

謝謝我的所有客戶，願意承受我的種種大原則和小習慣，多虧了他們我才能將一切設計付諸實行，尤其是：Hôtel du Cloître、Jean-François Piège餐廳和Thoumieux酒店、Claridge's、Le Germain Paradisio、Monte Carlo Beach、The Connaught、Condesa df、Townhouse……等案子。

也感謝所有工匠職人、大小企業，油漆、木工、大理石、灰漿、磚瓦、水電、管道等一直以來陪我走過每個工程的工匠。

多謝我的朋友們，讓我有機會即興發揮設計顧問的長才。

還有，一直以來我總是打從心裡感恩的家人：我的母親、父親與Miles。

India

十分感謝

第一個知道出書計畫，並從頭到尾都表示支持的Anne-Cécile Sarfati。

謝謝《Elle Décoration》和《Elle》雜誌的居家風格專家Sylvie de Chirée、Catherine Scotto與Catherine Roig。這本書之所以能夠誕生，有部分是因為她們的信任，和為雜誌製作的不同專題，加上對India所做的多次專訪，才得以實現。

我的女兒Antonia與Lucie（還有她們的爸爸……），貼心、懂事，即便是趕稿期也總是乖巧有耐心，謝謝你們。

Soline

圖片索引

圖片版權